岩合光昭

Iwago Mitsuaki

目次

4-81　第一章
活著就是要四處遊走 - In My Life-

6-11	大家好	Hello
12-15	伸展	Stretch
16-19	往上看	Look Up
20-21	運動	Exercise
22-25	跳躍	Jump!
26-31	擺姿勢	Pose
32-35	梳妝打扮	Make Up
36-39	玩耍	Play
40-43	聚集	Group
44-45	喵	Meow
46-49	確認	Check
50-51	朋友	Friends
52-53	散步	Walk
54-57	想睡	Sleepy
58-59	沉思	Think
60-61	做記號	Marking
62-63	育兒經	Motherhood
64-65	鎮店貓	Welcome
66-69	聚精會神	Concentrate
70-71	相伴	Together
72-75	冬天的故事	Winter Story
76-79	眺望	Scene
80-81	辛苦了	Good Job

82-95　第二章
身邊的貓 -With People-

96-111　第三章
小海 - Kai Chan-

112-125　第四章
田代島的貓 -The Island Cats-

126　岩合光昭的貓年表

127　後記

活著就是要
四處遊走

- In My Life-

我認為貓隨時隨地都展現出

降生在世界上的喜悅。

牠們的身體會率直地隨著大自然而動、

為了追求舒適與愜意而動、

為了追蹤自己感興趣的對象,

眼睛和鼻子也總是動個不停。

還不忘確認周遭環境。

我看到貓利用靈巧的身體到處出沒,

還很認真地問牠們說:

「咦,你怎麼過來的?」

每次牠們都教訓我說:

「不要問這種蠢問題。」

是的,

光是旁觀,

就會深深陷入貓的世界。

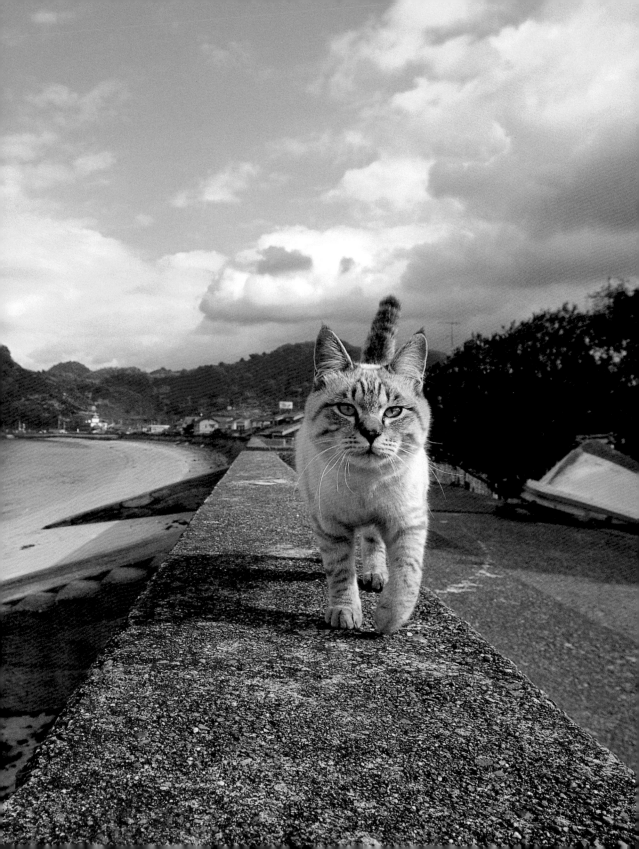

貓家族出來迎接。　日本，島根縣，出雲市

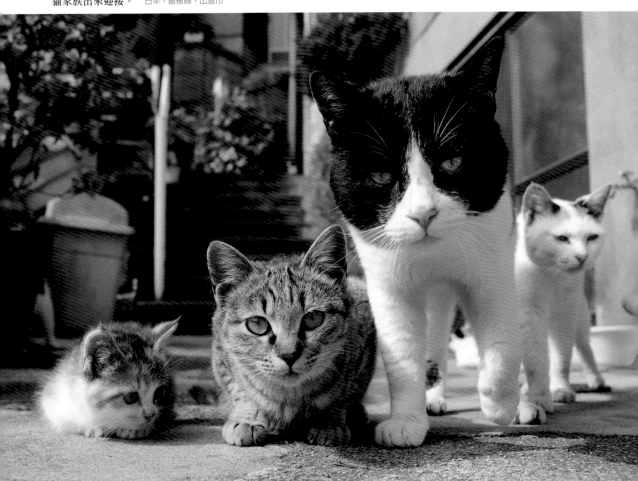

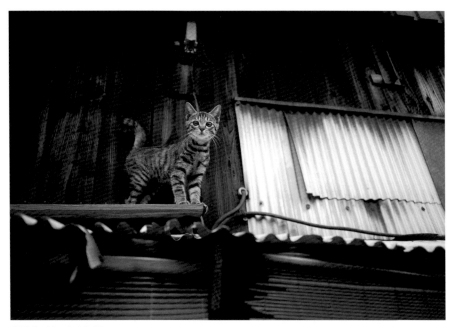

聽說你是江戶男兒啊。　日本，東京都，台東區

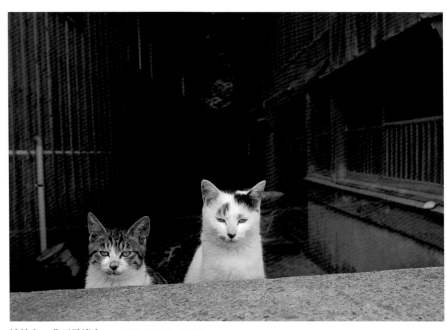

請放心，我不是壞人。　日本，新潟縣，佐渡市

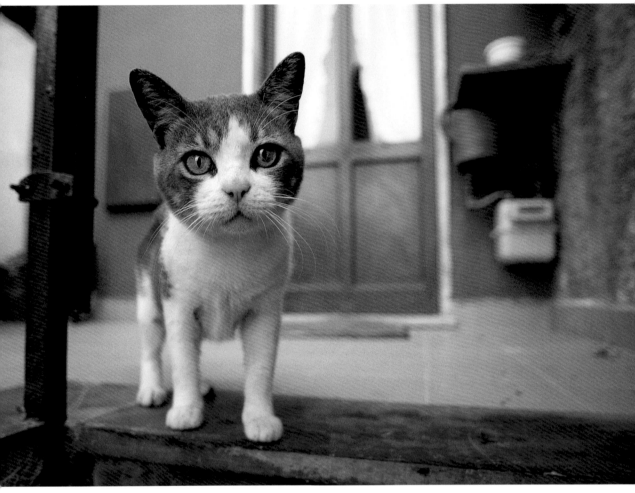

說聲嗨,彼此問候。　義大利,韋內雷港

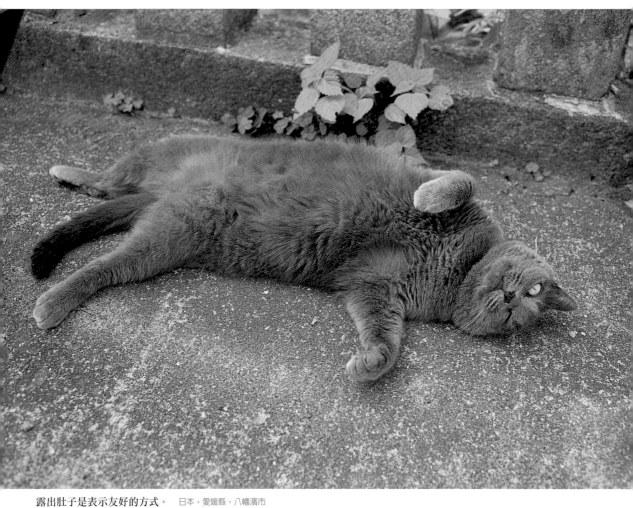

露出肚子是表示友好的方式。　日本，愛媛縣，八幡濱市

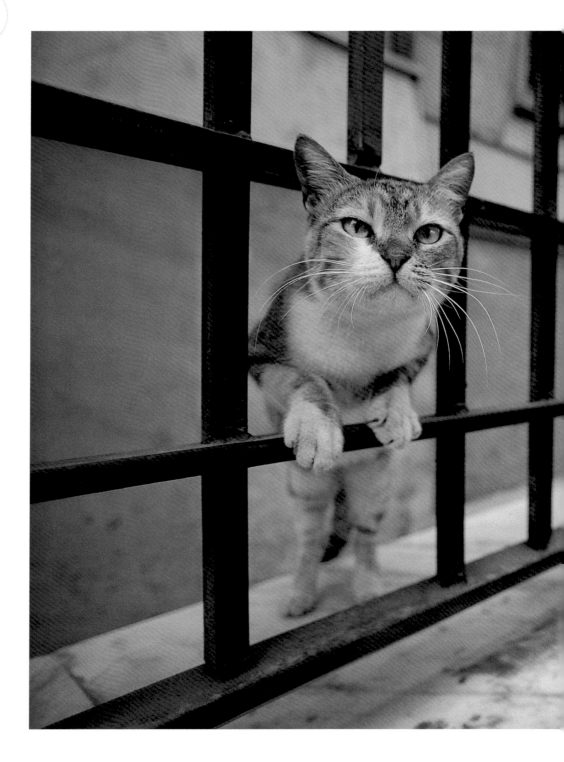

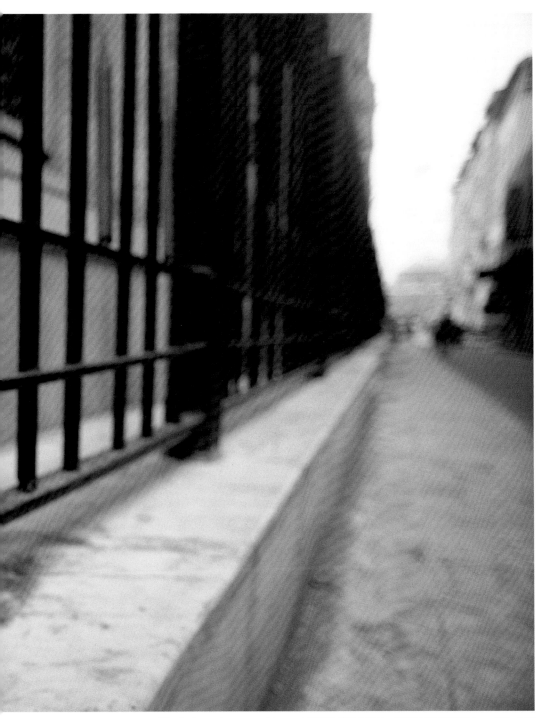

用一句「As-salamu alaikum」（願安拉賜你平安），對開羅的貓打招呼。 埃及，開羅

伸展
Stretch

心情好的時候就會想伸展身體。　義大利，韋內雷港

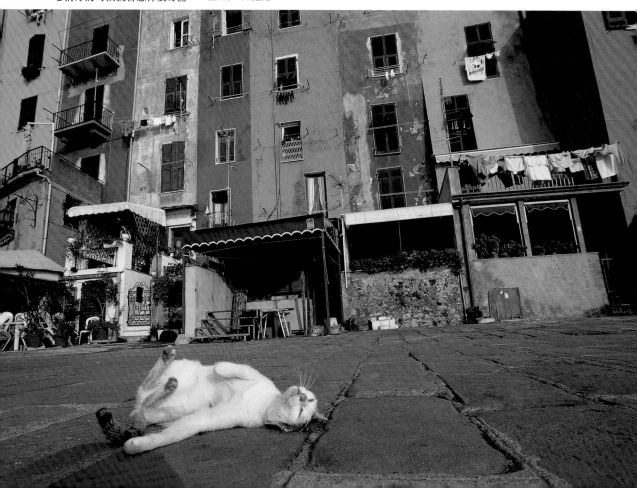

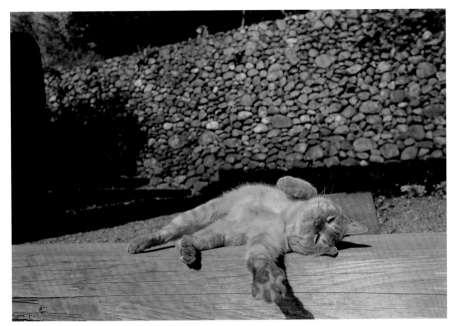

在晨光下開始活動。　　日本，宮崎縣，日南市

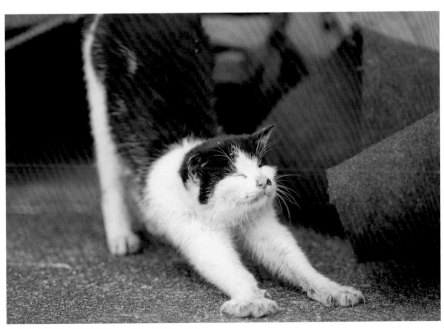

做個伸展操趕走瞌睡蟲。　　日本，滋賀縣，沖島

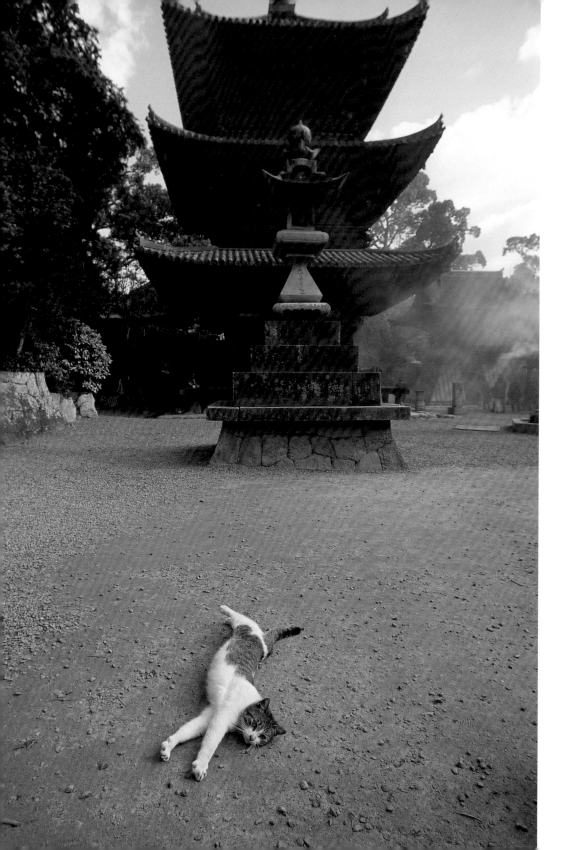

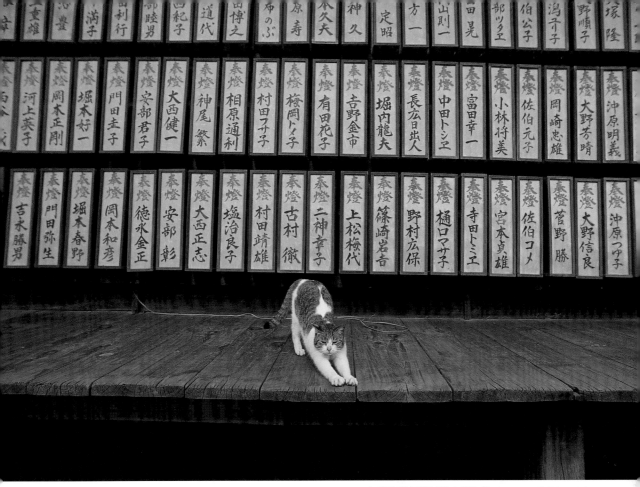

午睡後做個伸展操也很有效。　日本，愛媛縣，松山市

可以在早晨的寺院境內盡情伸展。　日本，愛媛縣，松山市

往上看
Look Up

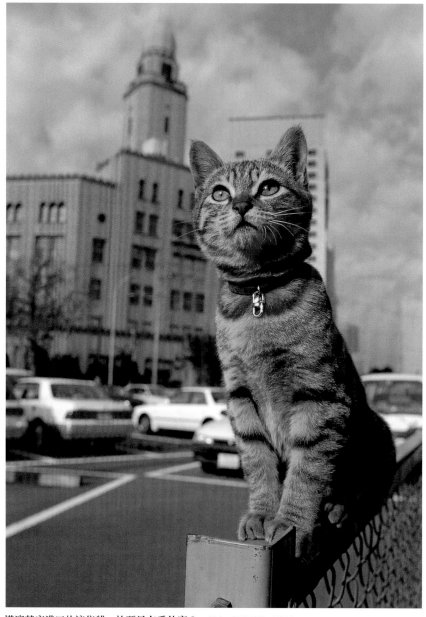

橫濱某座港口的這隻貓，抬頭是在看什麼？　日本，神奈川縣，橫濱市

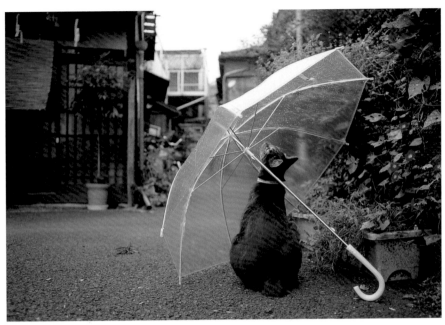

傍晚下起驟雨。牠是在欣賞雨滴的聲音嗎？　　日本，東京都，台東區

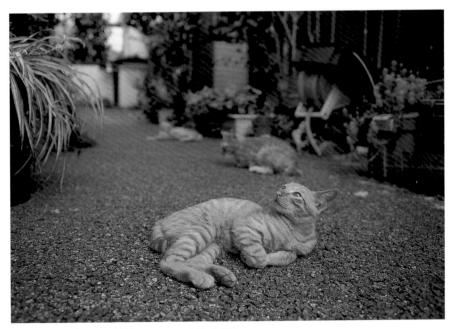

連小鳥的輕微動作也不放過。　　日本，東京都，台東區

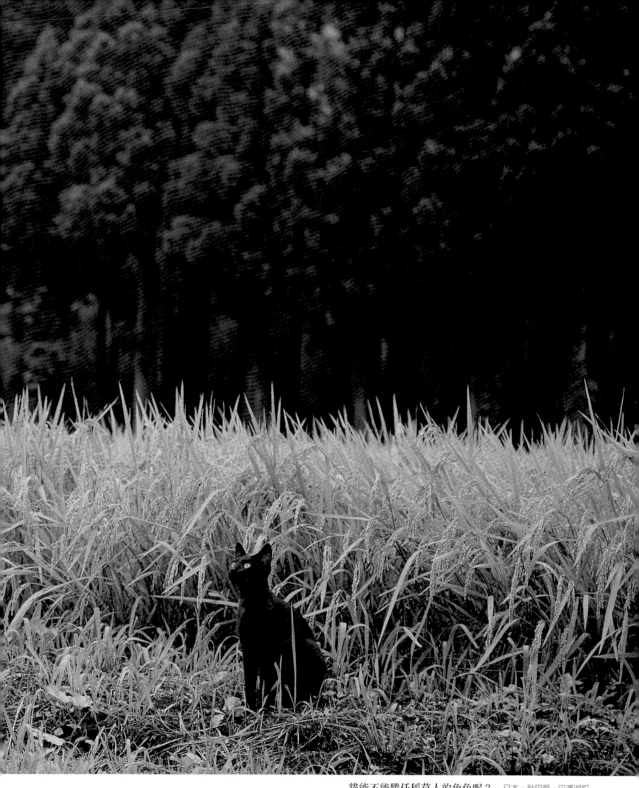

貓能不能勝任稻草人的角色呢？　日本，秋田縣，田澤湖町

運動
Exercise

在土耳耳的凡湖中游泳的土耳其貓。 土耳其，凡湖

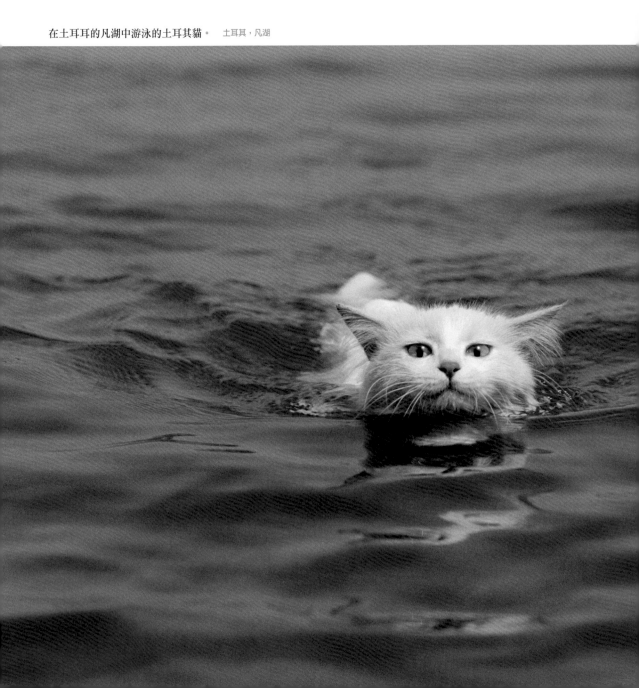

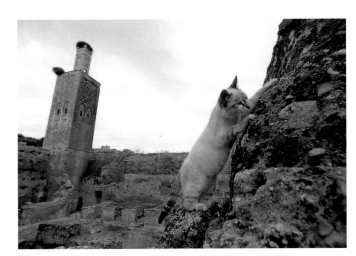

摩洛哥貓的動作很大膽。　摩洛哥，拉巴特

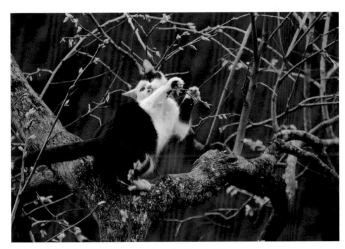

日本貓也會每天規律運動。　日本，熊本縣，山都町

眼神、身體的角度、尾巴的平衡，全部都很完美。　　日本，山口縣，粭島

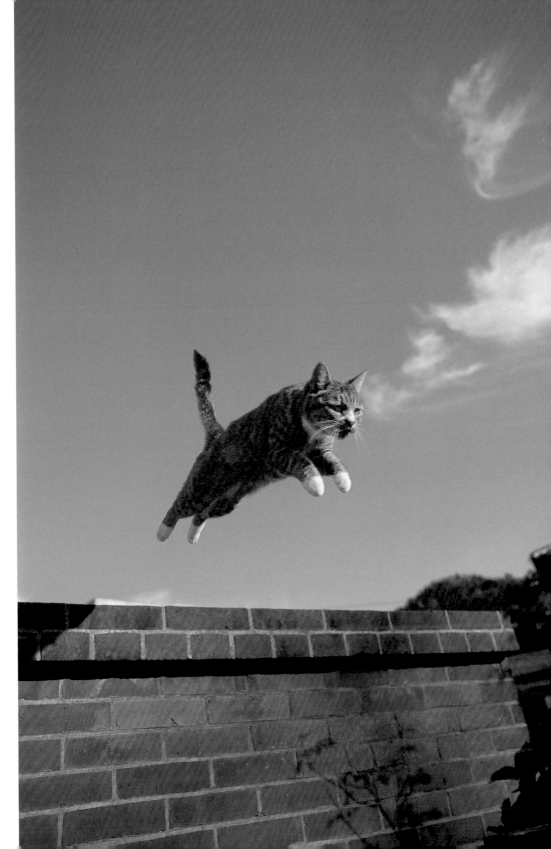

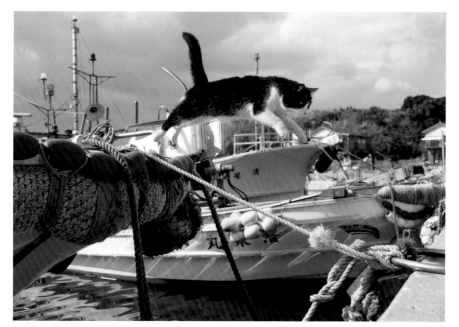

緊盯著著陸點。　日本，福岡縣，藍島

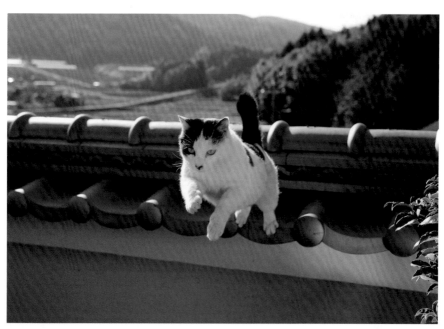

專注得不得了。　日本，奈良縣，奈良市

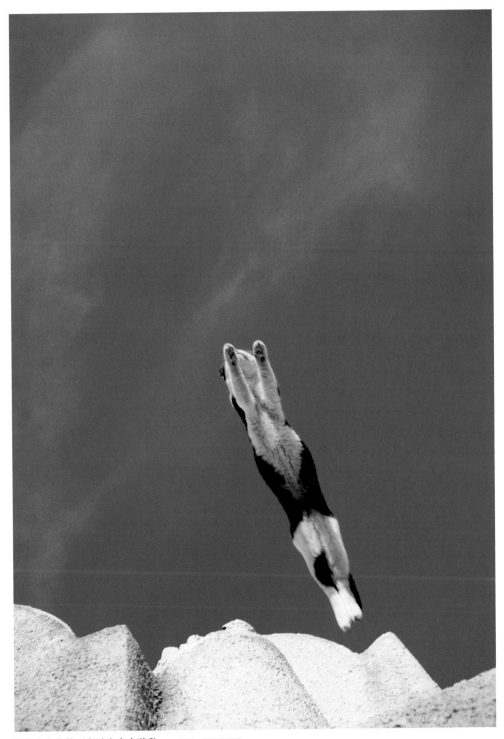

有時也會出其不意地在空中游動。　希臘，桑托里尼島

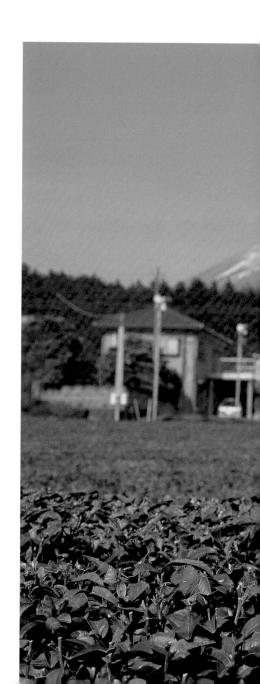

擺姿勢
Pose

富士山、茶園，還有貓。　日本，靜岡縣，富士市

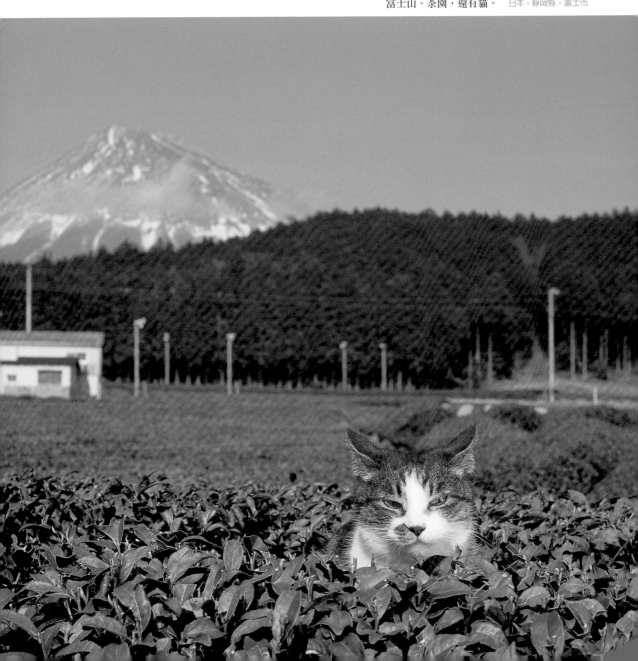

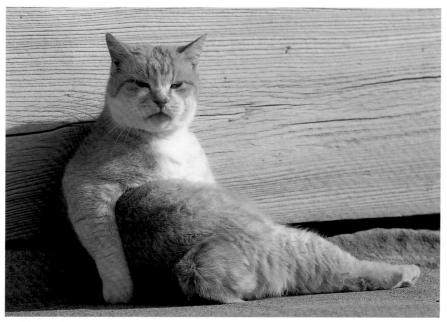

縱使歲月流逝，貓日光浴也不會改變。　日本，神奈川縣，鎌倉市

港邊的公貓擺出帥氣的姿勢。　日本，宮城縣，網地島

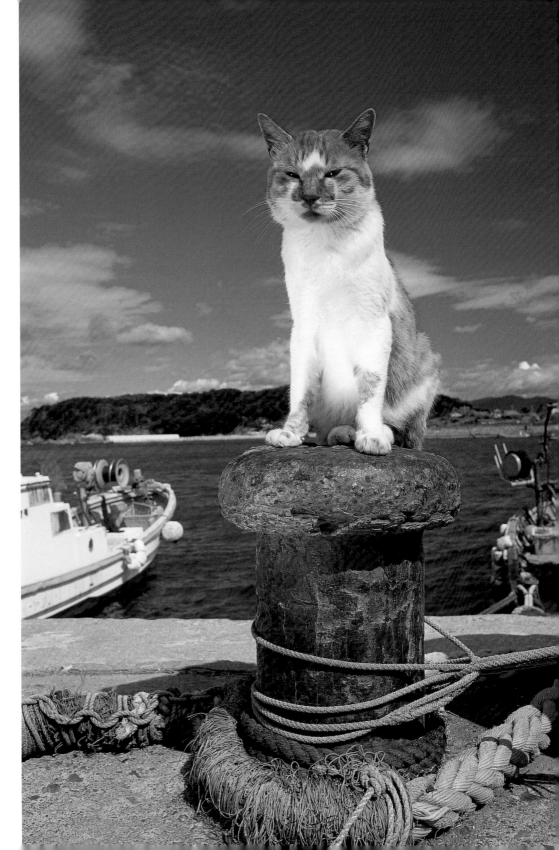

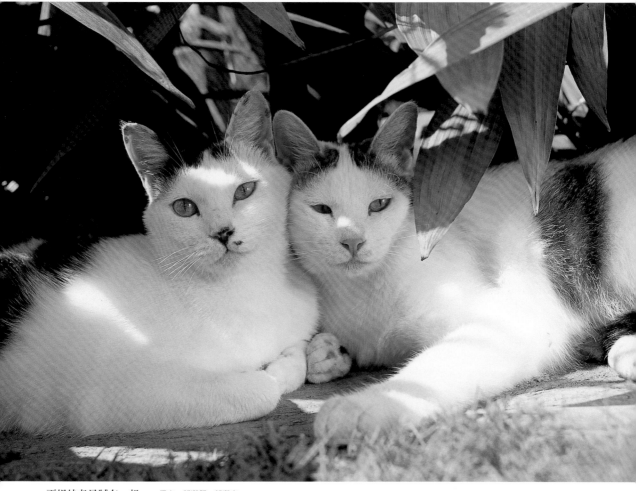

兩姐妹老是膩在一起。 日本，新潟縣，新潟市

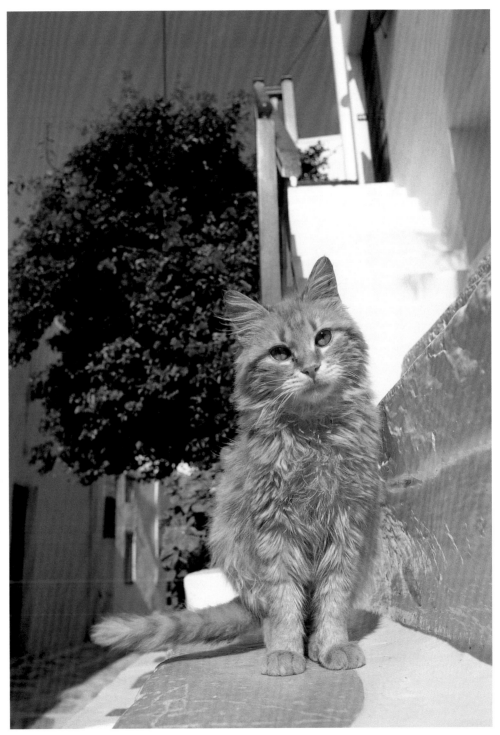

灑下來的陽光是這個島的驕傲。　希臘，密科諾斯島

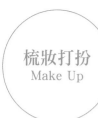

梳妝打扮
Make Up

打扮好後，忘了把舌頭縮回去。　　日本，栃木縣，那須町

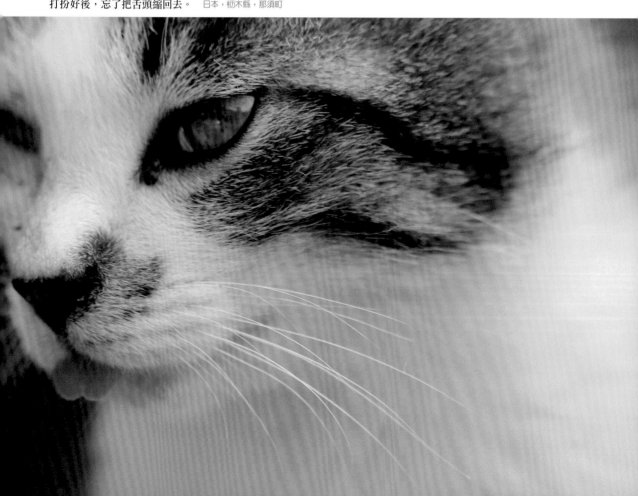

一開始打扮就停不下來了。　　日本，香川縣，伊吹島

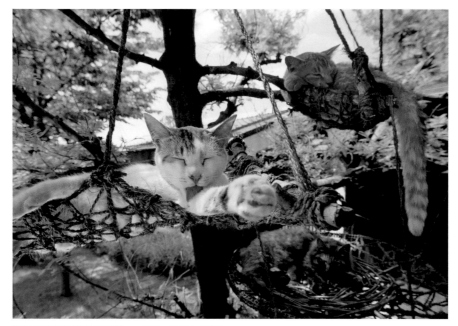

梳妝打扮和微風都很舒服。　　日本，新潟縣，新潟市

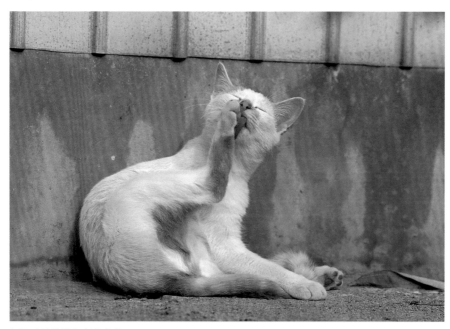

把腳弄得美美的才是重點。　　日本，新潟縣，佐渡市

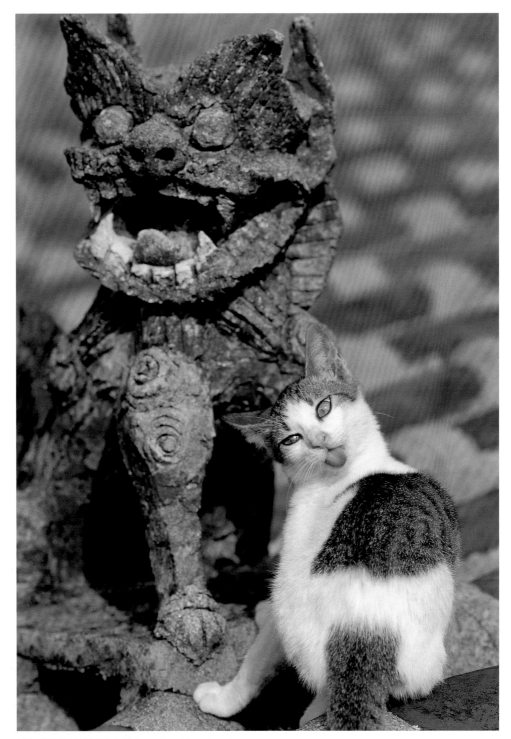

模仿好像也是扮裝的重點？　日本，沖繩縣，竹富島

玩耍
Play

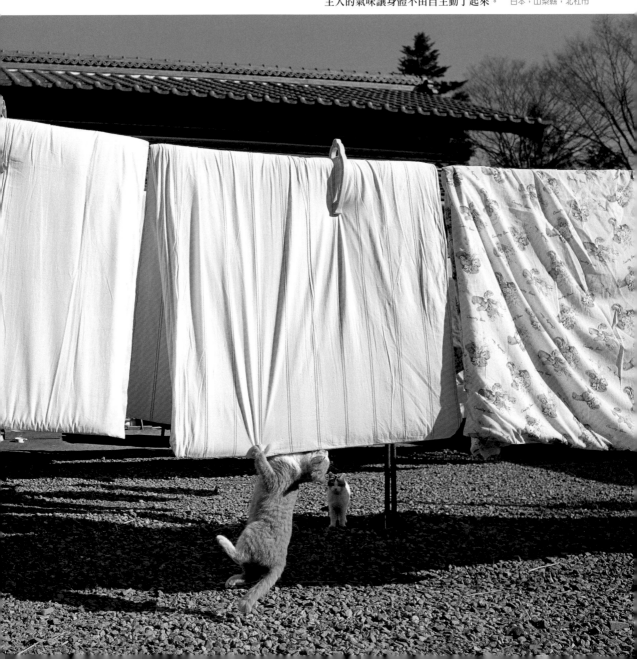

主人的氣味讓身體不由自主動了起來。　日本，山梨縣，北杜市

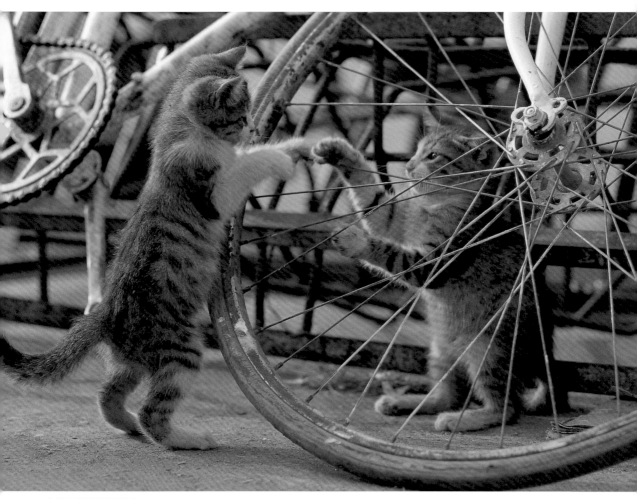

小貓在哪都玩得起來。　摩洛哥，馬拉喀什

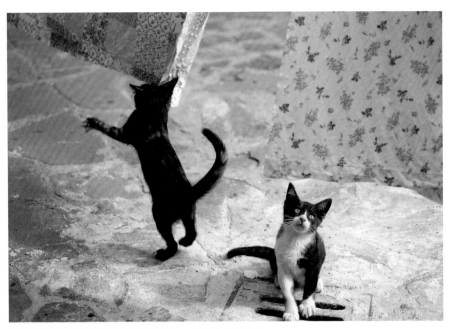

隨著徐徐吹拂的海風搖擺也別有樂趣。　　義大利，韋內雷港

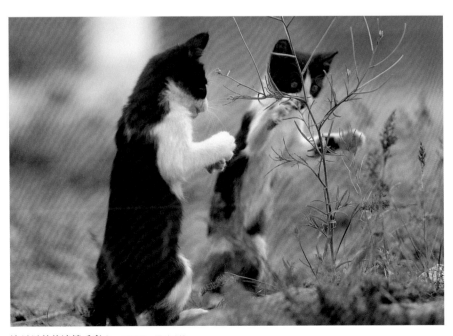

這是兄弟的連鎖反應？　　西班牙，阿普哈拉

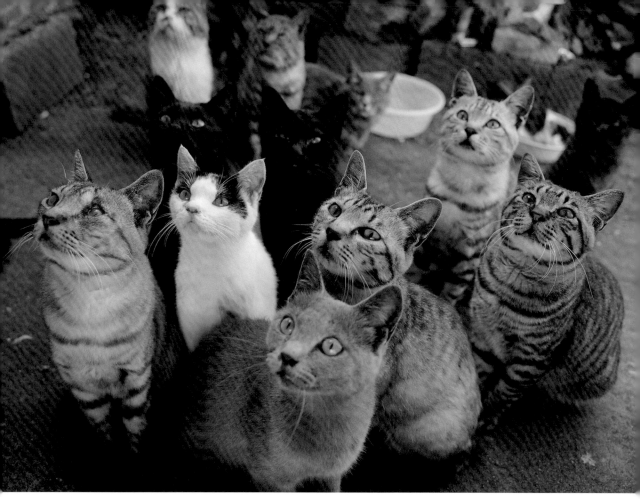

等開飯等得好焦急。　日本，宮城縣，田代島

聚集
Group

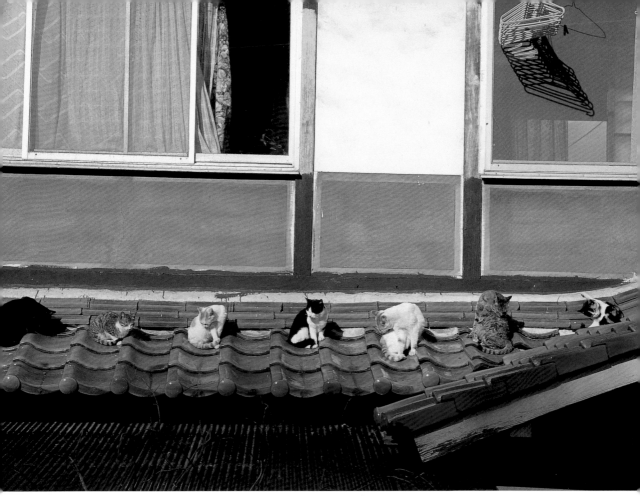

貓也很注重隱私。　日本，岡山縣，真鍋島

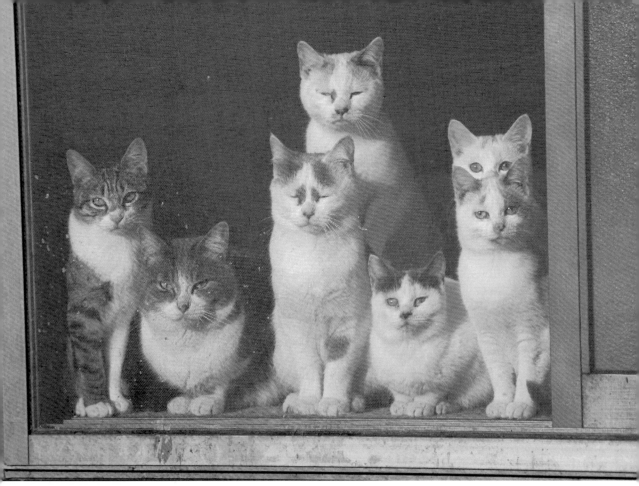

能夠曬到太陽的貓專用小屋。　　日本，靜岡縣，富士市

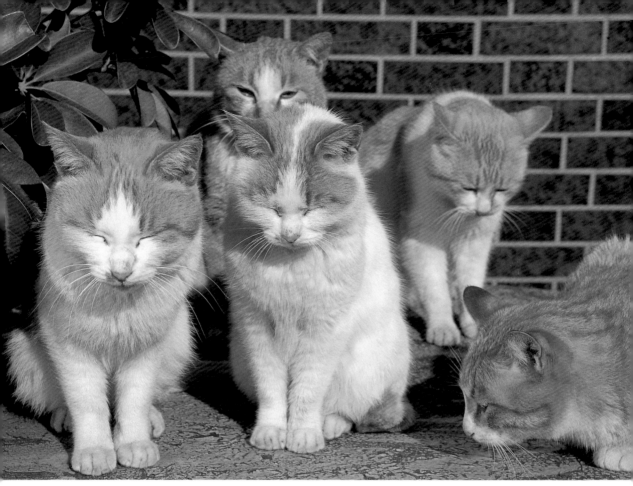

貓的血統真厲害。　日本，岡山縣，六島

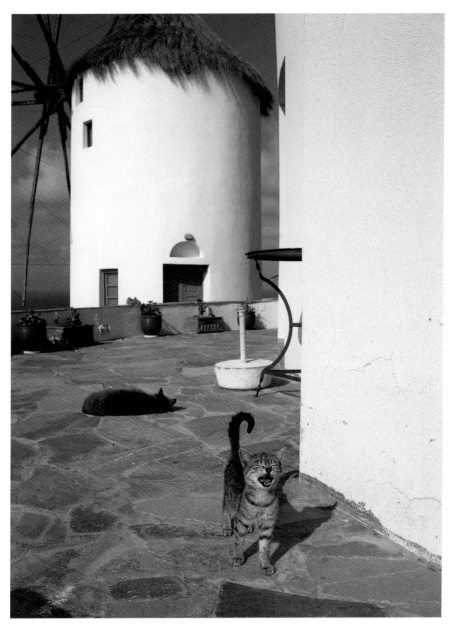

小貓最會哭叫了。　希臘，桑托里尼島

喵
Meow

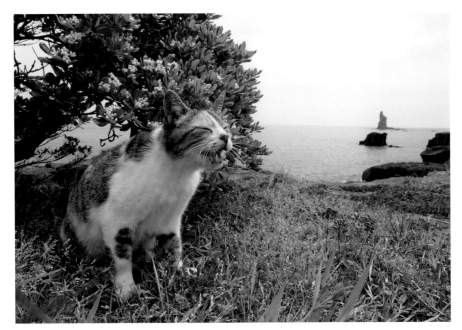

從樹蔭下走出來打招呼。　　日本，鹿兒島縣，枕崎市

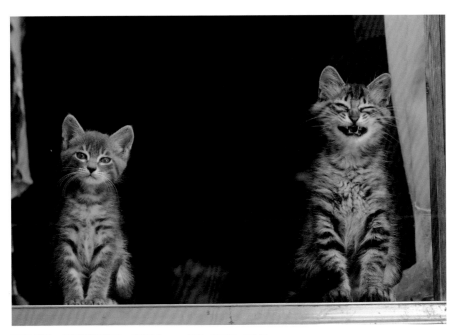

好像在說：「您遠道而來，辛苦了」。　　日本，群馬縣，水上町

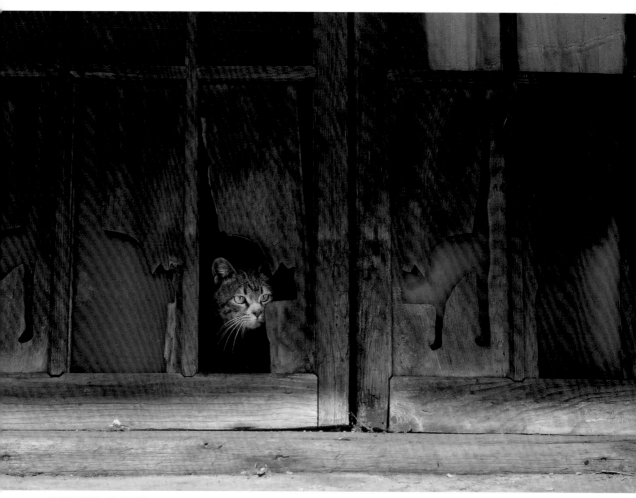

從貓洞探頭，確認周遭。　日本，北海道，夕張市

確認
Check

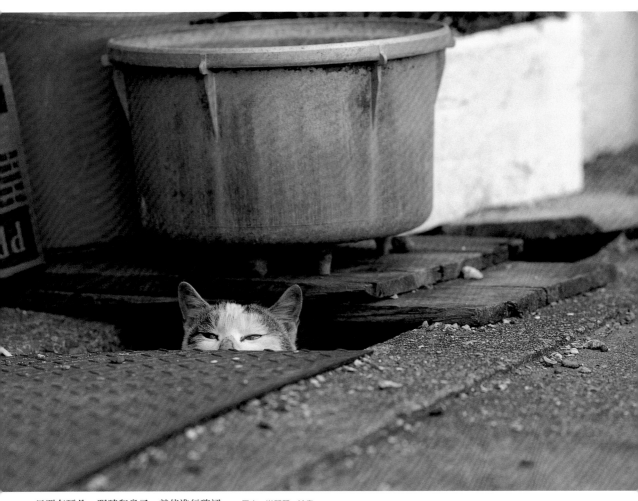

只要有耳朵、眼睛和鼻子，就能進行確認。　日本，滋賀縣，沖島

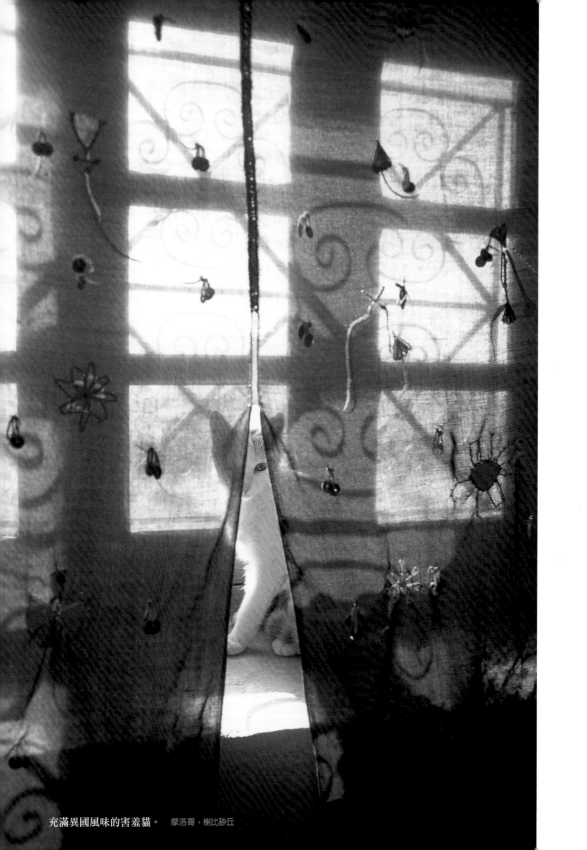

充滿異國風味的害羞貓。　摩洛哥，榭比砂丘

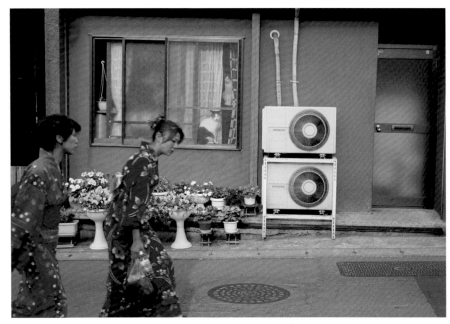

應該是有祭典吧，街上變得好熱鬧。　日本，北海道，小樽市

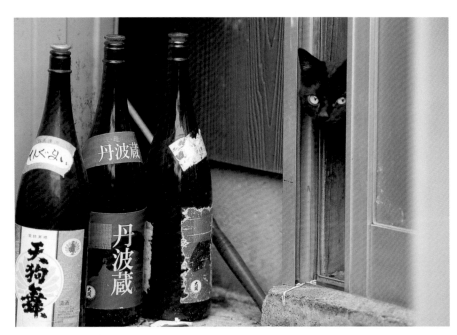

喜歡貓也喜歡酒的家。　日本，福井縣，小濱市

第一章　活著就是要四處遊走 - In My Life-　49

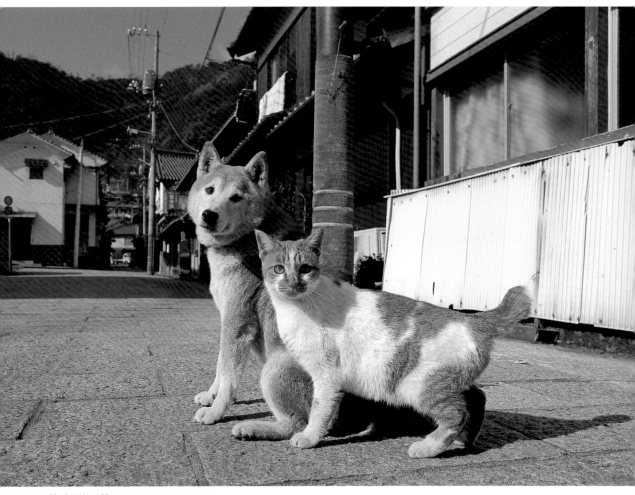

總是形影不離。　日本，廣島縣，福山市

朋友
Friends

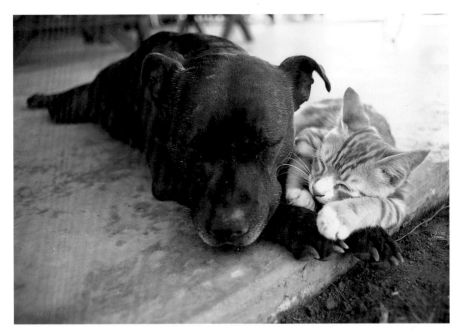

似乎很中意這個觸感。 紐西蘭，史都華島

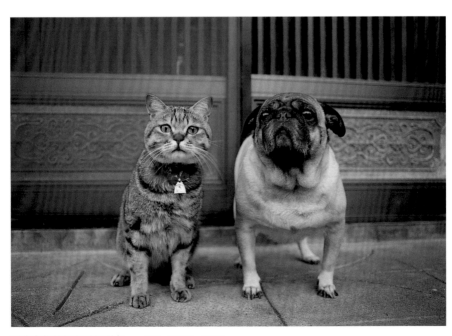

兩隻寵物的飼主是好朋友。 日本，長崎縣，福江島

散步
Walk

看著戲劇化的天空，都變得優柔寡斷了。　希臘，桑托里尼島

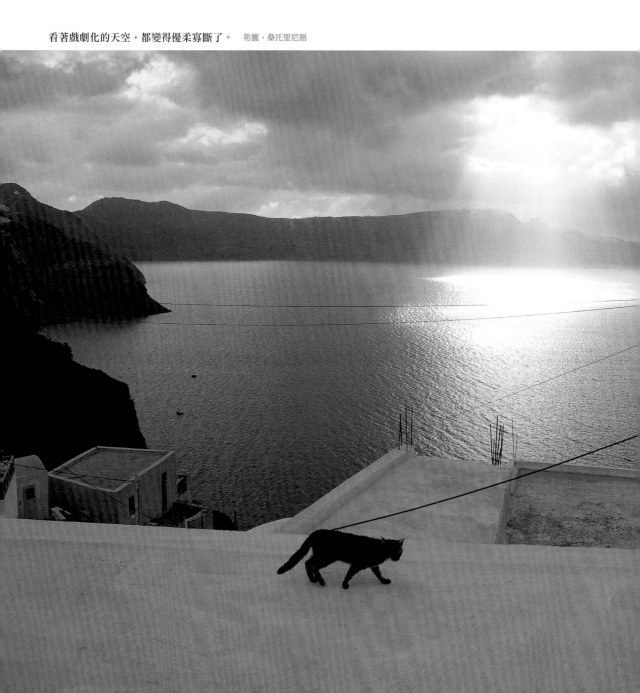

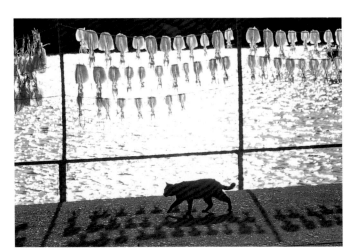

自以為不引人注目地走著。　　日本，山口縣，祝島

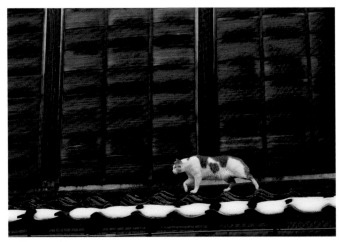

個頭非常大的公貓正在巡邏。　　日本，富山縣，石厉波市

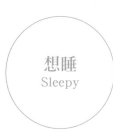

想睡
Sleepy

任何時間、任何地點。 日本，北海道，函館市

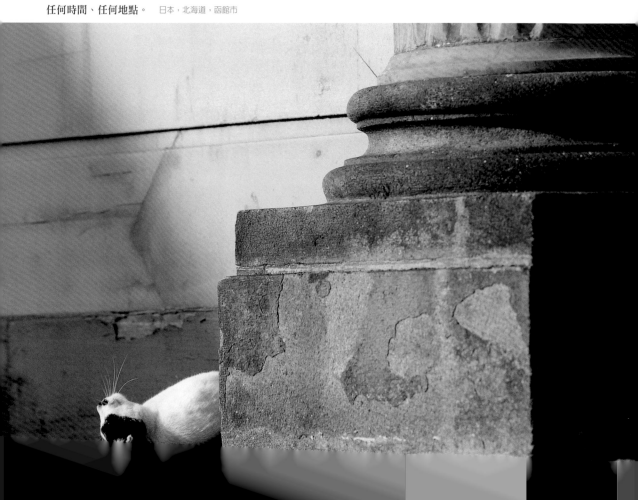

午後想睡的時候。　日本，奈良縣，明日香村

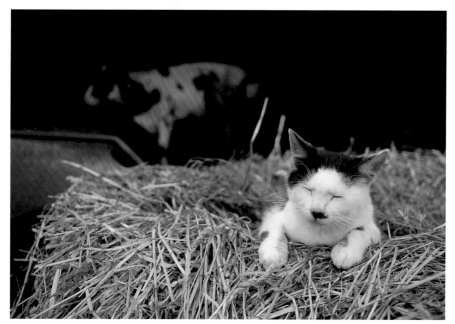

以長得像荷蘭乳牛為傲。　　日本，秋田縣，西目町

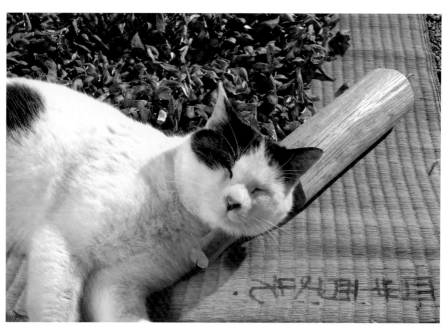

和特產是黑豆的丹波一樣，很以身上的黑斑為傲。　　日本，奈良縣，奈良市

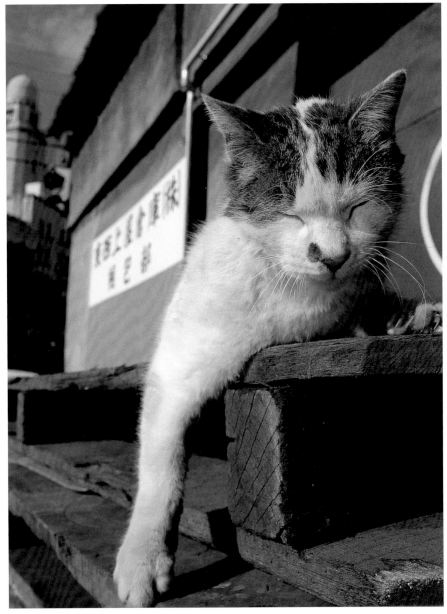

打瞌睡的英文是「catnap」。　日本，神奈川縣，橫濱市

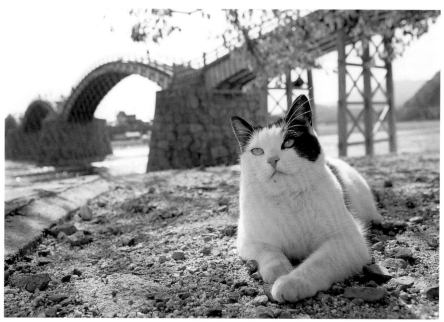

貓就是不會想太多。　日本，山口縣，岩國市

是不是想著要飛向未來呢？　日本，長崎縣，長崎市

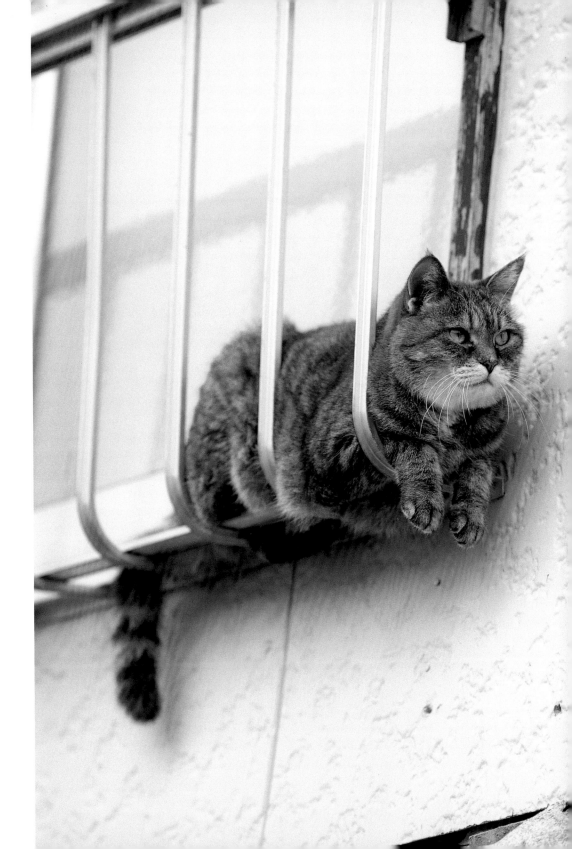

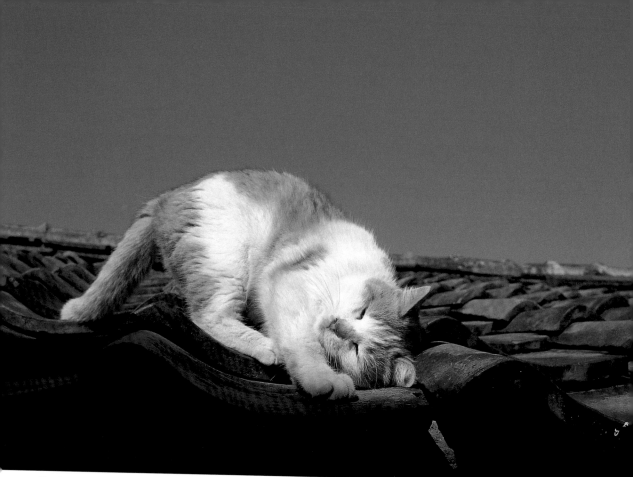

為了擴張地盤而做記號。　日本，長崎縣，長崎市

做記號
Marking

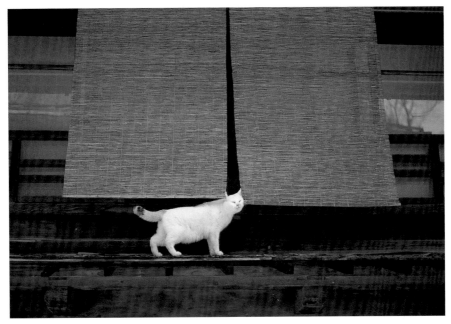

邊確認自己的氣味，邊用鬍鬚磨蹭。 　日本，長野縣，鹽尻市

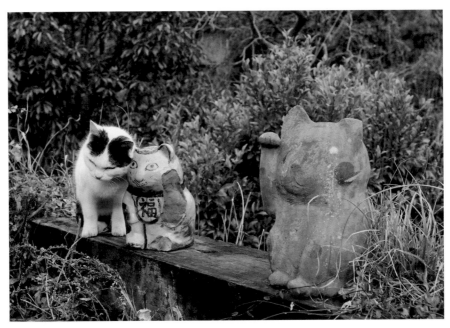

連飼主的作品也要做記號。 　日本，佐賀縣，伊萬里市

育兒經
Motherhood

即使睡午覺也要有身體接觸，就知道感情有多好了。　土耳其，伊斯坦堡

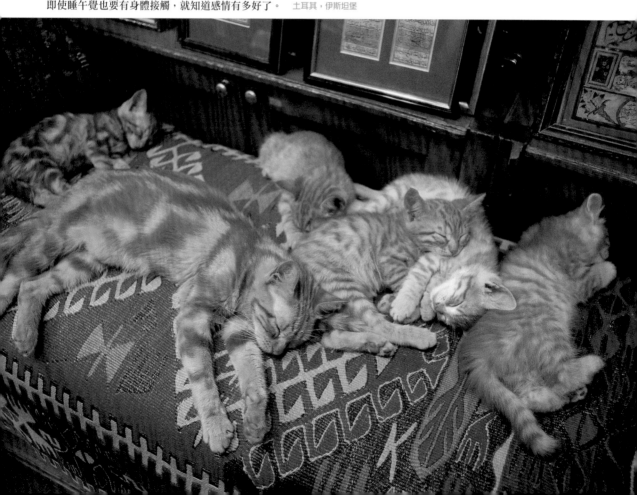

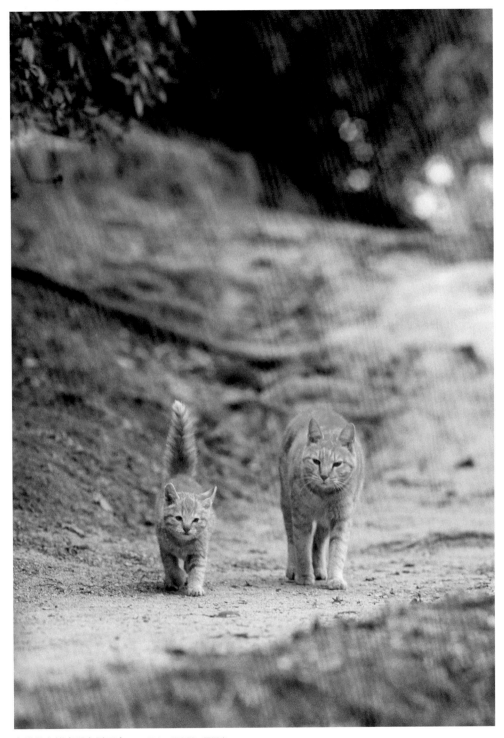

小貓的心情表現在尾巴上。　日本，廣島縣，尾道市

這隻俄羅斯藍貓，是古早味雜貨店引以為傲的店貓。　日本，東京都，台東區

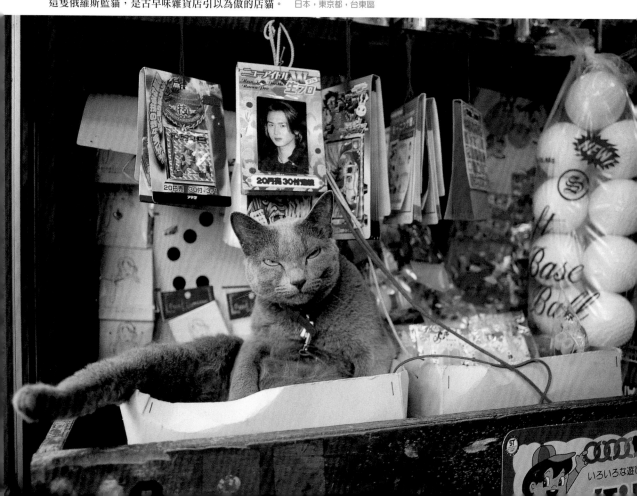

香菸鋪只要有貓坐鎮，店裡的氣氛就不一樣了。　義大利，威尼斯

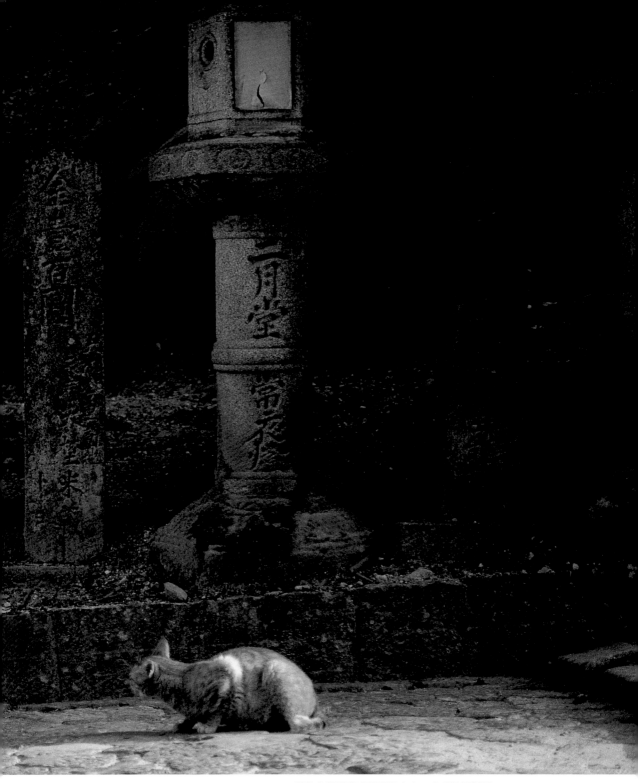

動物會根據對手體型的大小，來下各種判斷。 　日本，奈良縣，奈良市

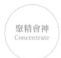

不是在看貓，而是緊盯著在天井的縫隙間穿梭的麻雀。　　日本，愛知縣，名古屋市

因為紅蜻蜓而緊張地豎起鬍鬚。　　日本，山梨縣，北杜市

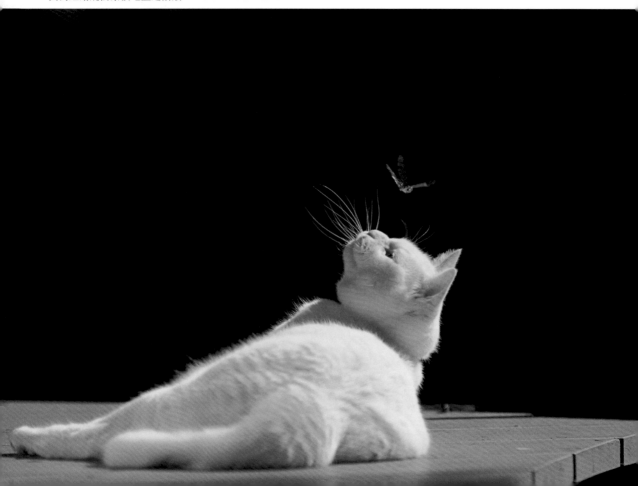

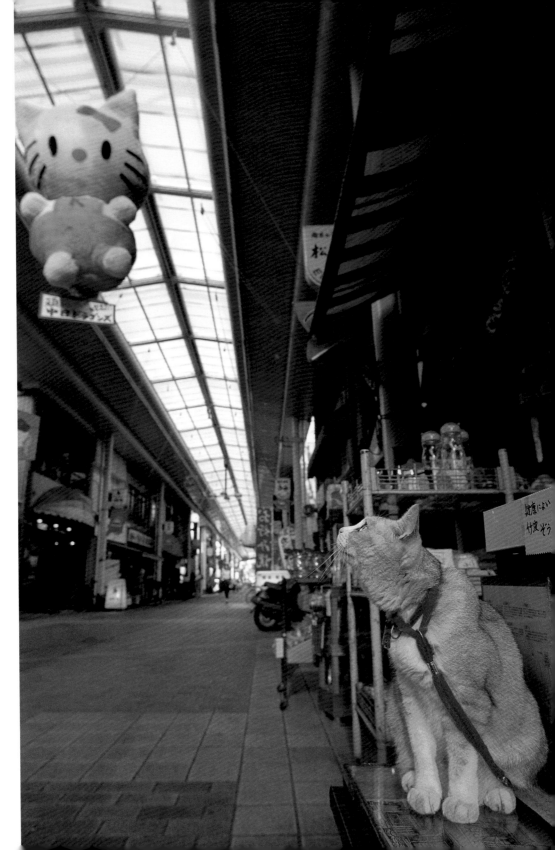

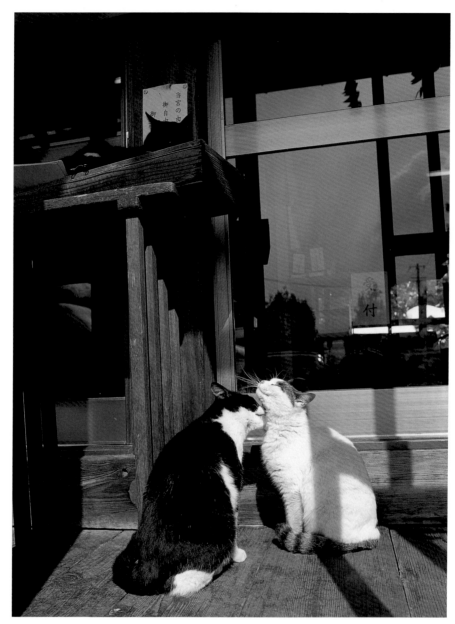

棚架上還有一個情敵。　日本，青森縣，弘前市

相伴
Together

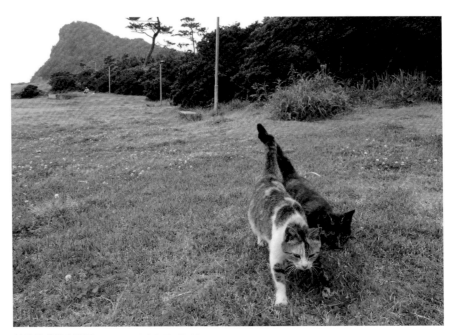

衝浪店的好朋友。　日本，福井縣，坂井市

母貓的感情也很好。　日本，鹿兒島縣，枕崎市

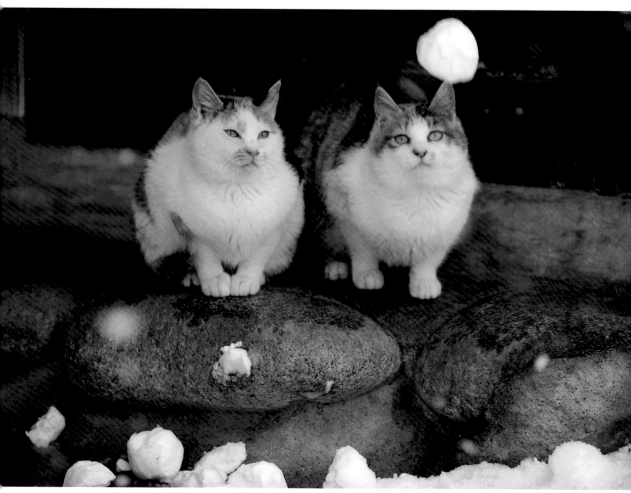

看雪落到屋簷下，對貓來說也挺刺激的。　日本，歧阜縣，白川村

冬天的故事
Winter Story

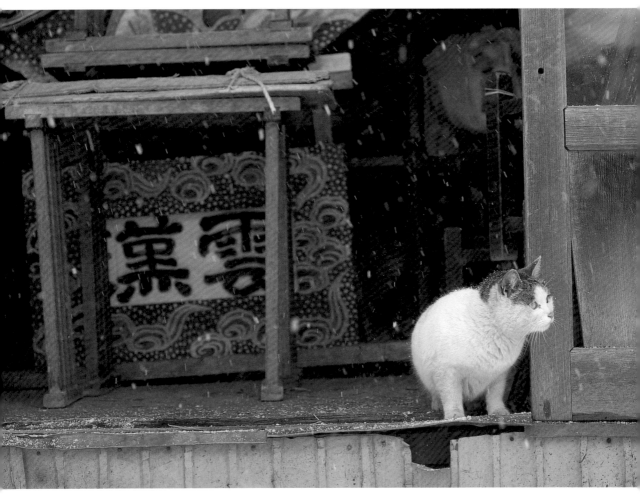

想要出門，但是讓肉球凍到應該很難受。　日本，青森縣，弘前市

白川鄉又開始下雪了。 日本，岐阜縣，白川村

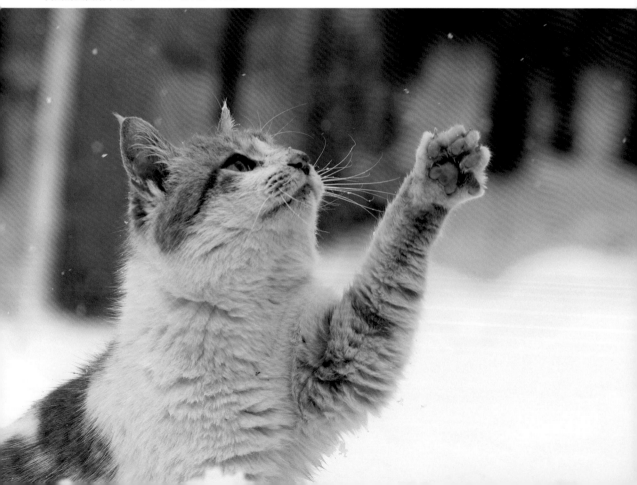

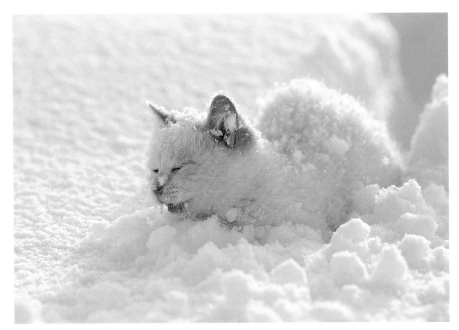

據說弘前的雪可以分成七種。　日本，青森縣，弘前市

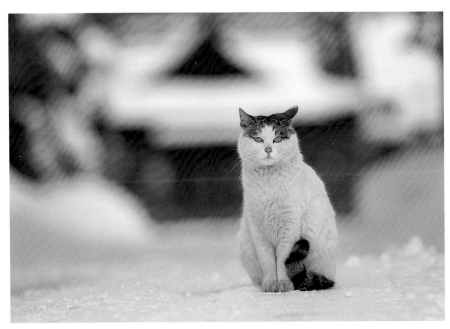

儀態端正地在雪中迎接。　日本，青森縣，弘前市

眺望
Scene

櫻花、櫻花、櫻花。　日本，　木縣，佐野市

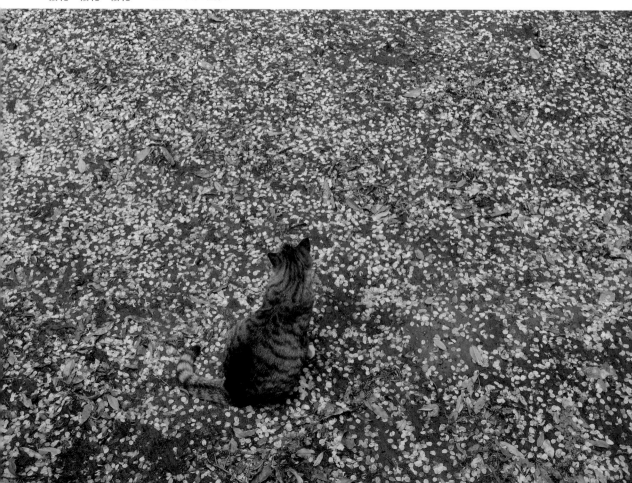

山裡有許多引人入勝的東西。　日本，福島縣，南會津町

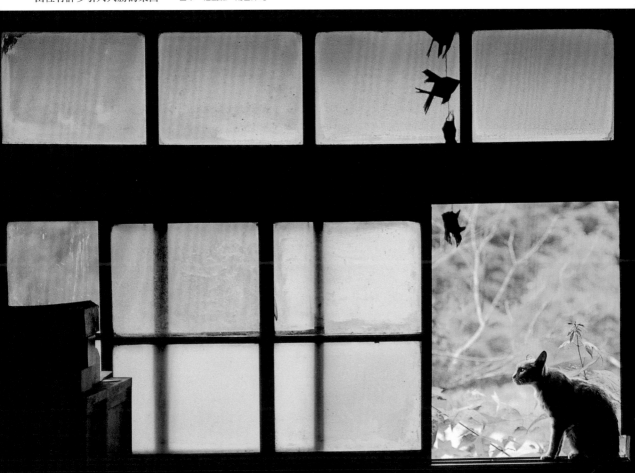

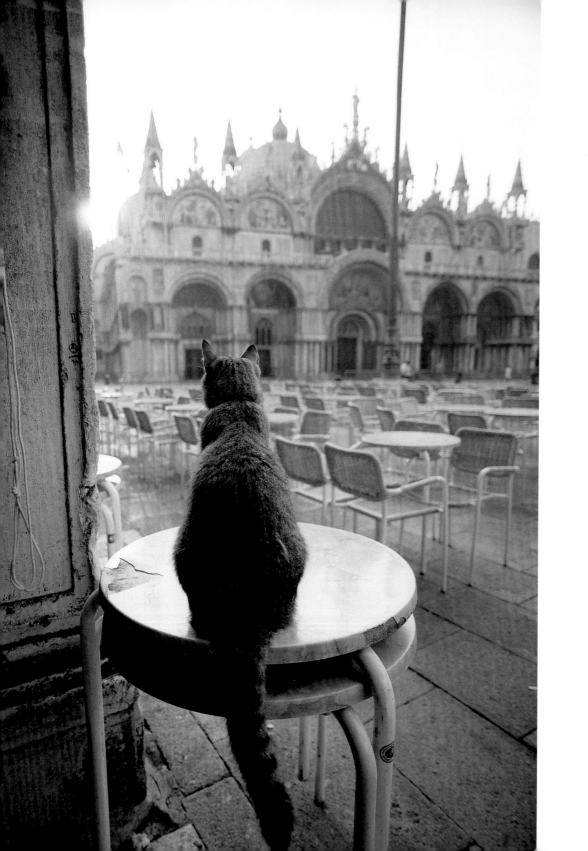

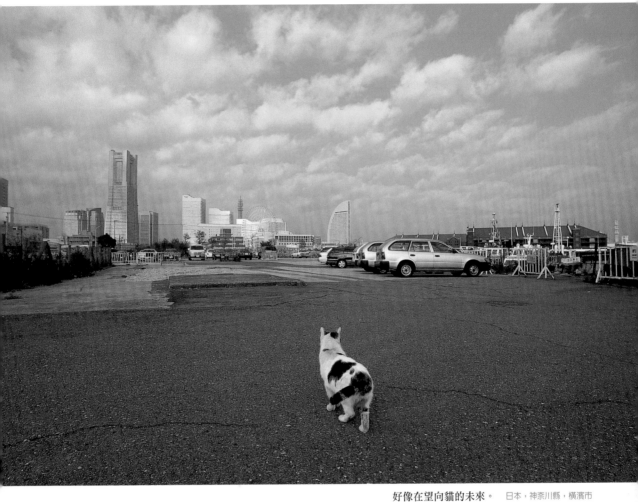

好像在望向貓的未來。　日本，神奈川縣，橫濱市

看著清晨廣場上的鴿子。　義大利，威尼斯

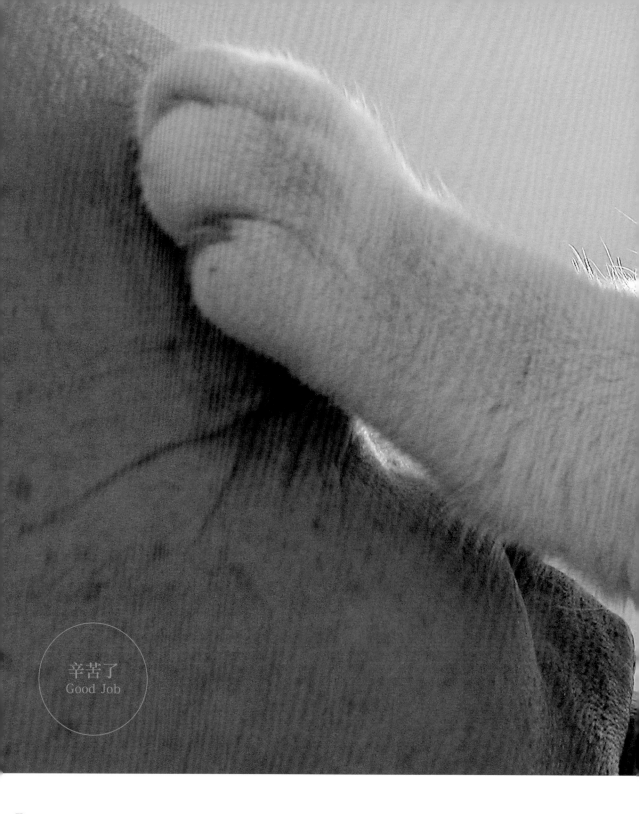

辛苦了
Good Job

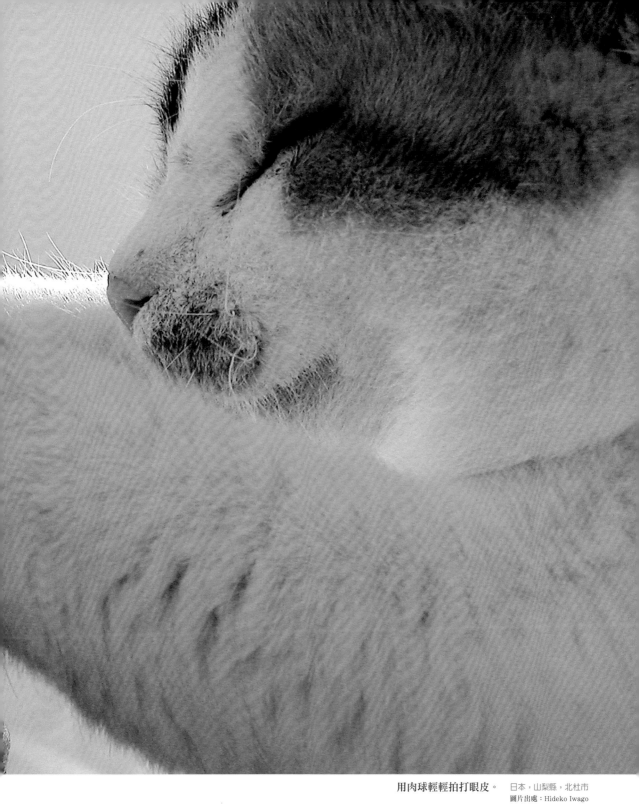

用肉球輕輕拍打眼皮。　　日本，山梨縣，北杜市
圖片出處：Hideko Iwago

第二章

身邊的貓
-With People-

一般認為貓是在很久以前被人類馴養，
但如果想成是貓主動接近人類，
是不是更好玩？這麼一來，
認為是人類在飼養貓就錯了，
或許其實是貓在馴養人類。
「我們家的貓很愛玩，超可愛」
可能只是貓為了討人類歡心而假裝在玩，
只是人類自己沒有發現而已。
話雖如此，
要是沒有人類，
貓也無法生存。
所以請大家繼續愛護貓。

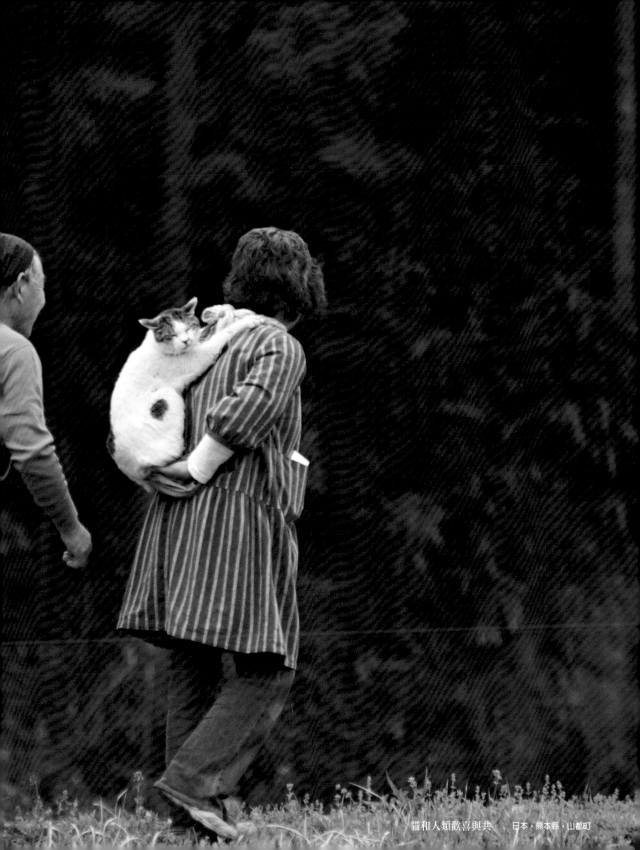

貓和人類歡喜與共。　日本，熊本縣，山都町

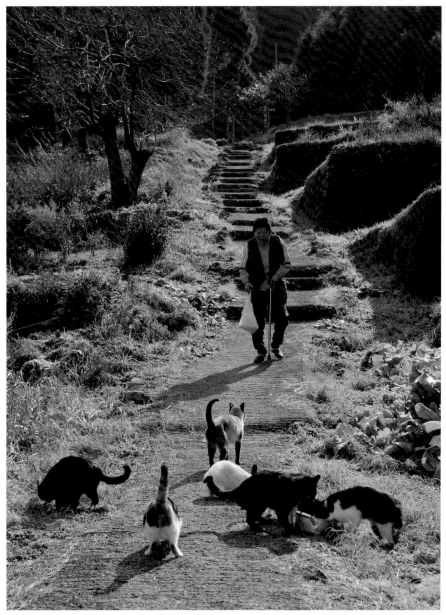

聽說有愛貓人而前往拜訪。　　日本，佐賀縣，伊萬里市

貓和人類的生活有很密切的關係。　　日本，岡山縣，備前市

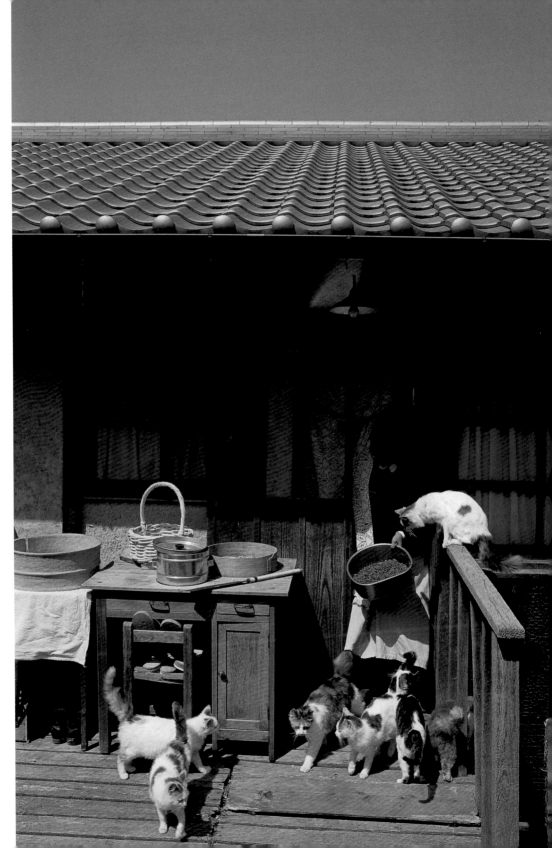

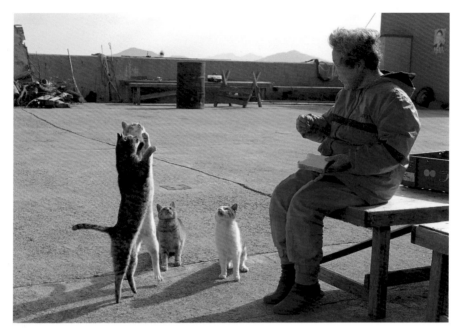

主動邀請人類欣賞牠們的表現。　日本，岡山縣，六島

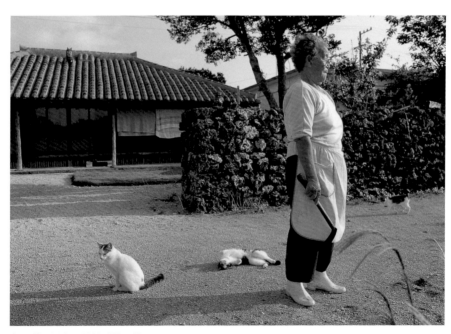

會跟到田裡去，所以叫做田貓。　日本，沖繩縣，竹富島

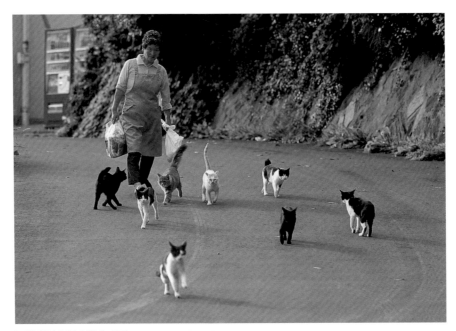

知道哪個人類會對自己好。　　日本，宮城縣，田代島

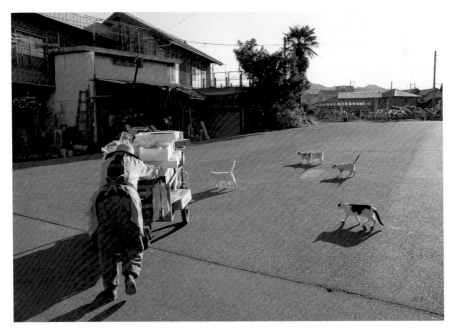

貓可不會幫忙。　　日本，愛媛縣，松山市

礦工住宅在不久後就會消失。　　日本，福岡縣，田川市

燒炭的工匠也愈來愈少。　　日本，岩手縣，遠野市

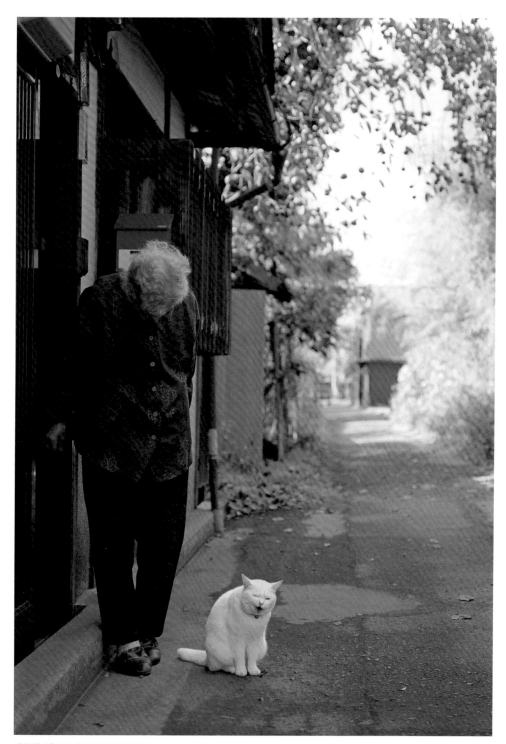

我認為貓跟人類真的可以交流。　日本，兵庫縣，篠山市

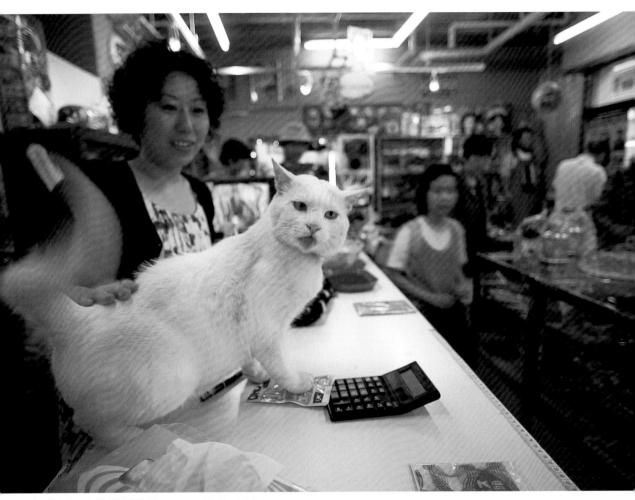

懷舊老店中有貓專屬的位置。　日本，愛知縣，名古屋市

聽說牠是這個溫泉勝地小有名氣的貓。　日本，群馬縣，澀川市

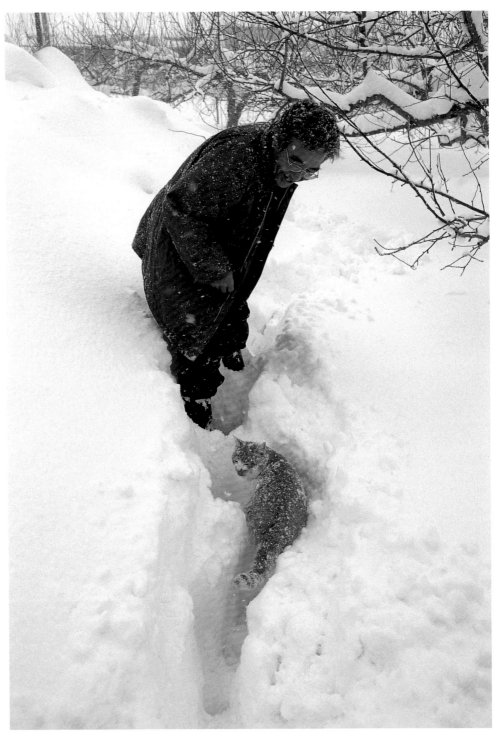

以無農藥、無肥料栽培的蘋果園中，有隻叫阿喵的公貓。　日本，青森縣，弘前市

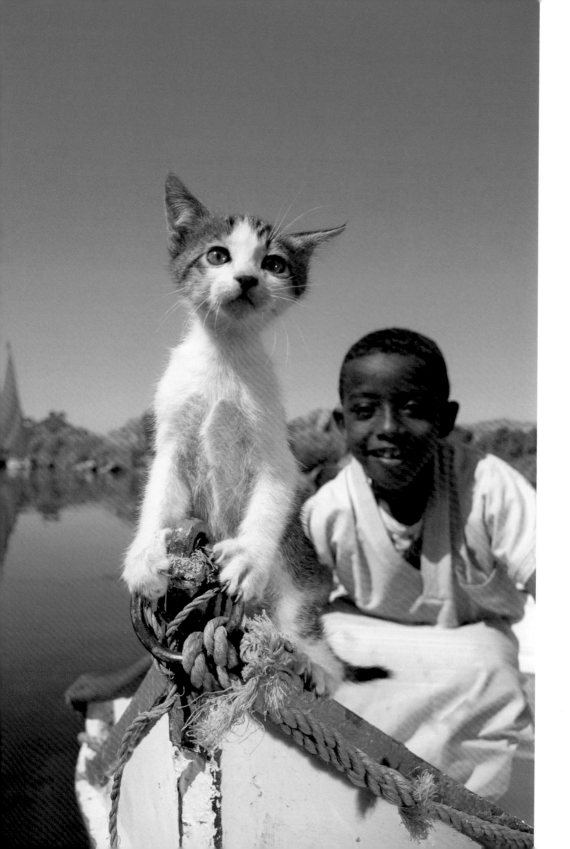

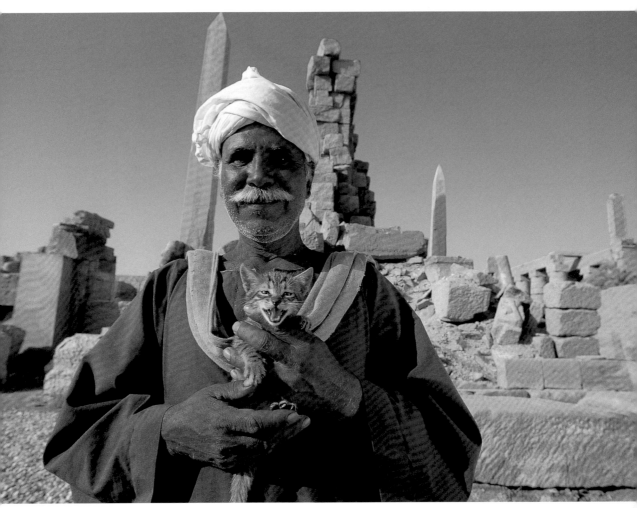

神殿的導遊也很喜歡貓。　埃及，路克索

尼羅河的好朋友。　埃及，阿斯旺

小海

- Kai Chan-

小海是 30 多年前首次跟我們夫婦一起生活的貓。

我一直在日本全國拍攝貓的照片，

只要看到長得跟小海很像的貓，

就會不由自主地叫出聲：

「啊，跟小海一模一樣。」

人的一生中，

是否都會遇到這麼特別的對象呢？

因此我深刻體會到，

和小海共度的短暫時光有多麼充實。

前言

小海是東京某座寺廟裡的貓。

初次見面我就很中意牠，

費盡唇舌懇請住持的夫人把貓讓給我。

夫人邊撫摸小海的頭邊說：

「也有像這孩子一樣被領養走後，

過得很幸福的貓。

請你好好照顧牠。」

摘自新潮文庫《小海》、Poplar 文庫《當媽媽的貓小海》

這應該是小海第一次出門。

牠會緊張，所以有點猶豫不決。

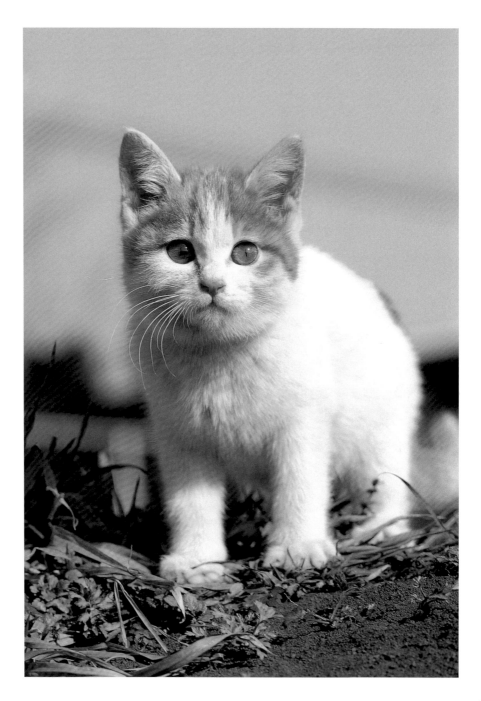

歡迎來到
我們家

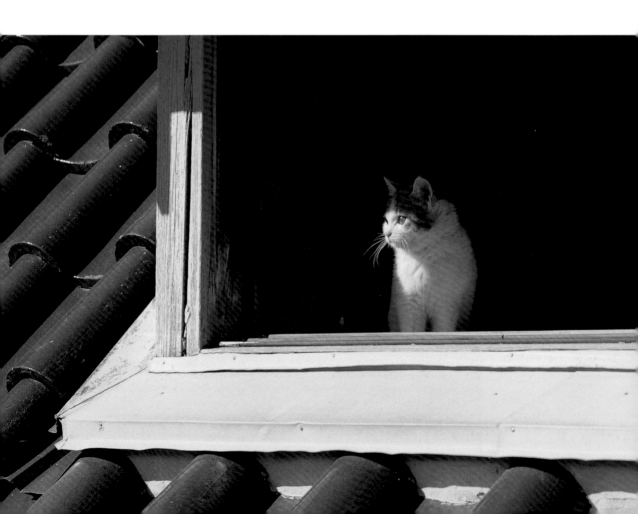

一拿起相機，小海的幹勁就不一樣了。

視線會對準鏡頭。

沒錯，小貓小海的職業是模特兒，

牠就是這麼愛裝模作樣。

這天小海難得露出柔和的表情。

牠到底看著什麼地方？

聽著什麼聲音？

我們夫婦倆並不知道。

牠就在照得到春天陽光的窗邊，

一臉幸福地靜靜待著。

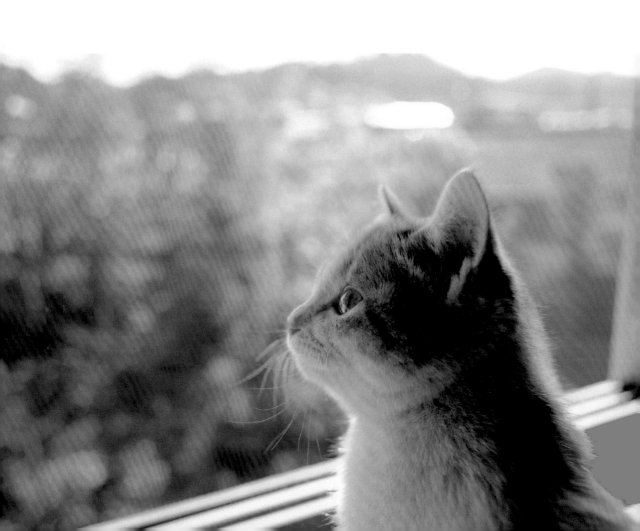

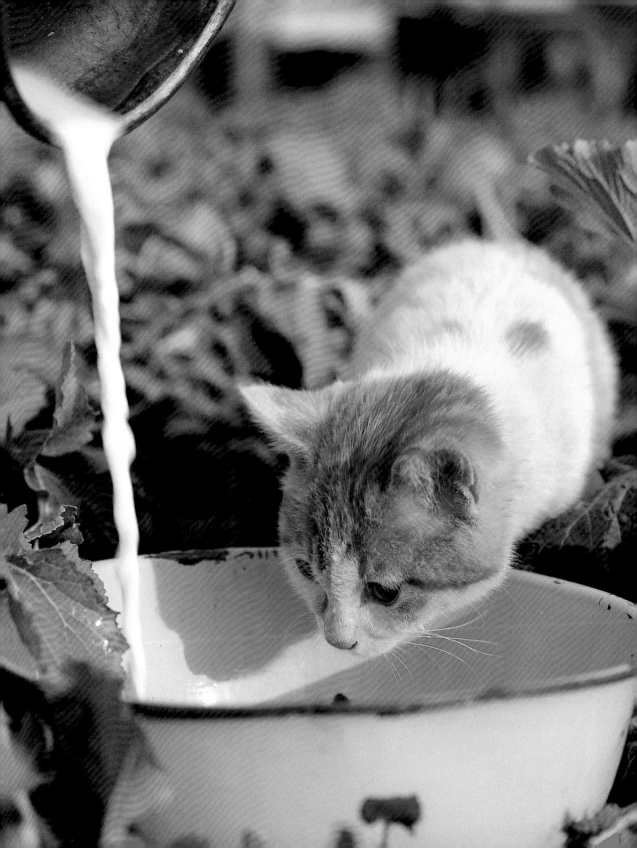

把小海這幾張照片給女兒看，她就說：

「牠正在打扮，好像很享受。」　　　　　　　　「膩了。」

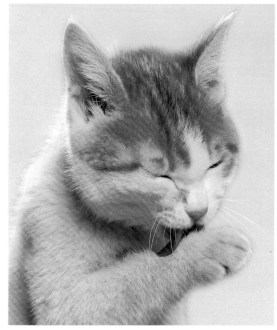 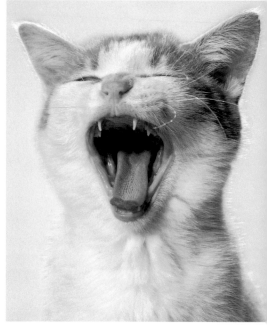

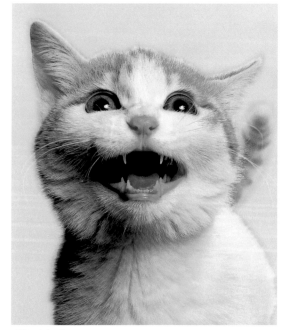 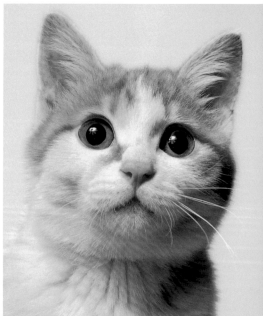

「超生氣的。　　　　　　　　　　　　　　「嘟著嘴在吃醋。」
是不是有人不喜歡上面的照片？」

「在微笑耶。」　　　　　　　　　　　　「好像有點寂寞。」

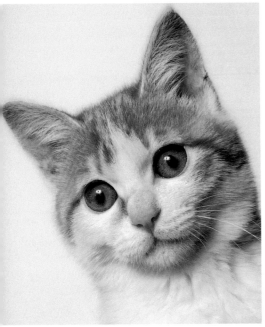 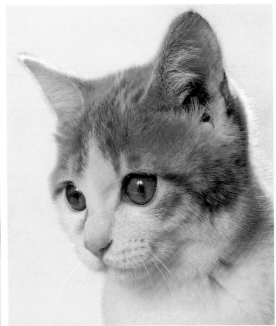

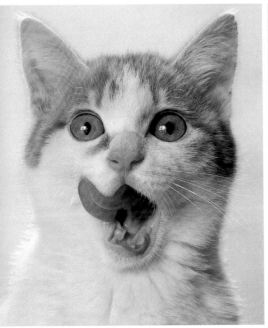 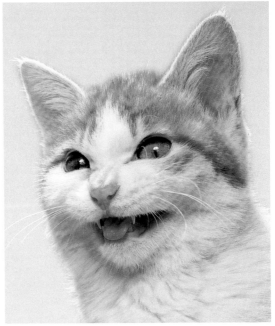

「剛喝過牛奶，才會露出這種表情吧。」　　　「笑成這樣，牠很開心唷。」

世界變大了

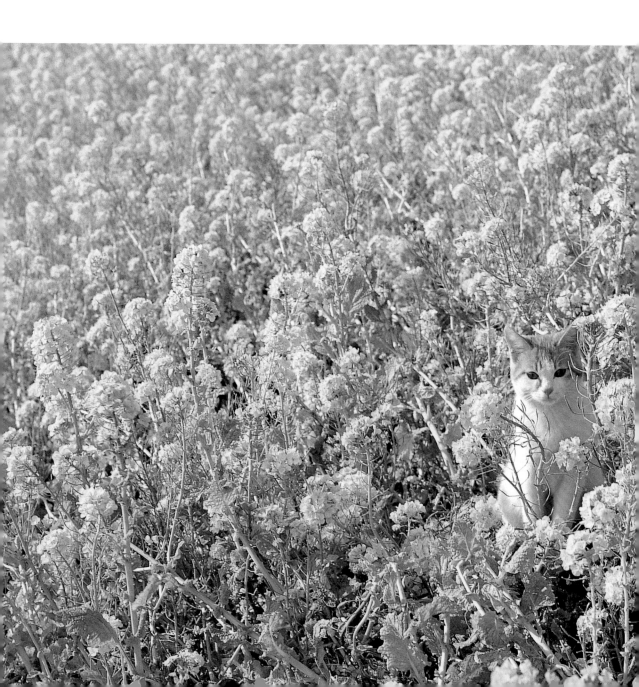

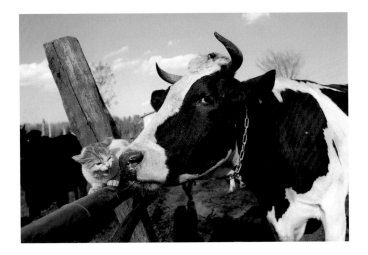

小海朝著相機跑來。

停在相機前，

向右轉，

回到剛才的地方，

又再跑回來。

牠應該是聽到相機的快門聲，

在跟相機玩吧。

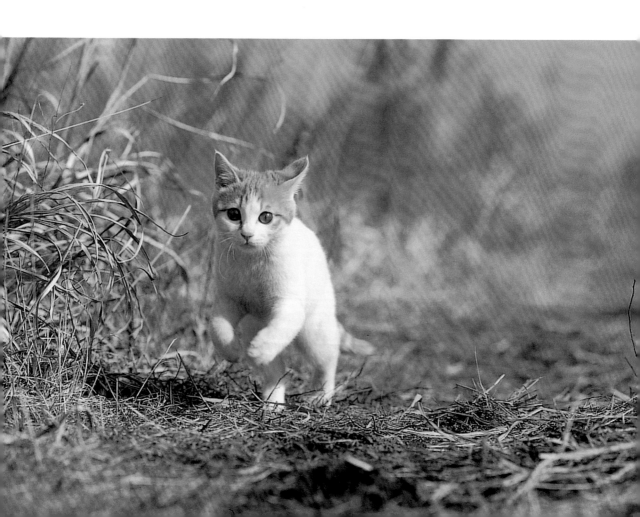

小海背上靠近肩胛骨的地方，
有一個、兩個褐色的斑點。
我都說那是「天使的標誌」。

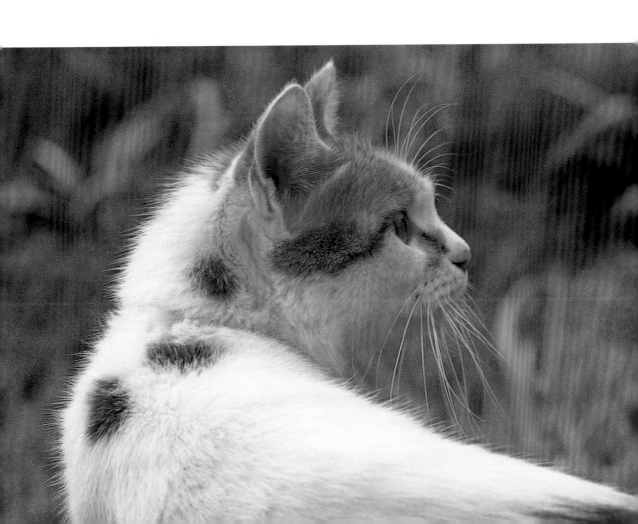

小海當媽媽

進入夏天後，

小海第一次生小貓。

這是當上媽媽前一天的小海。

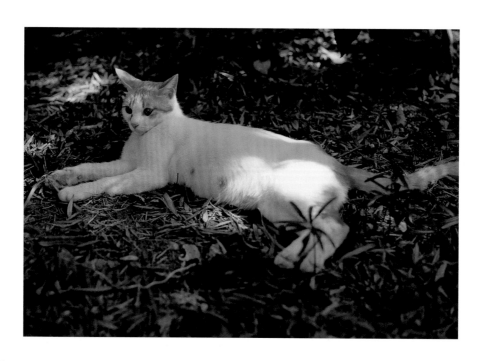

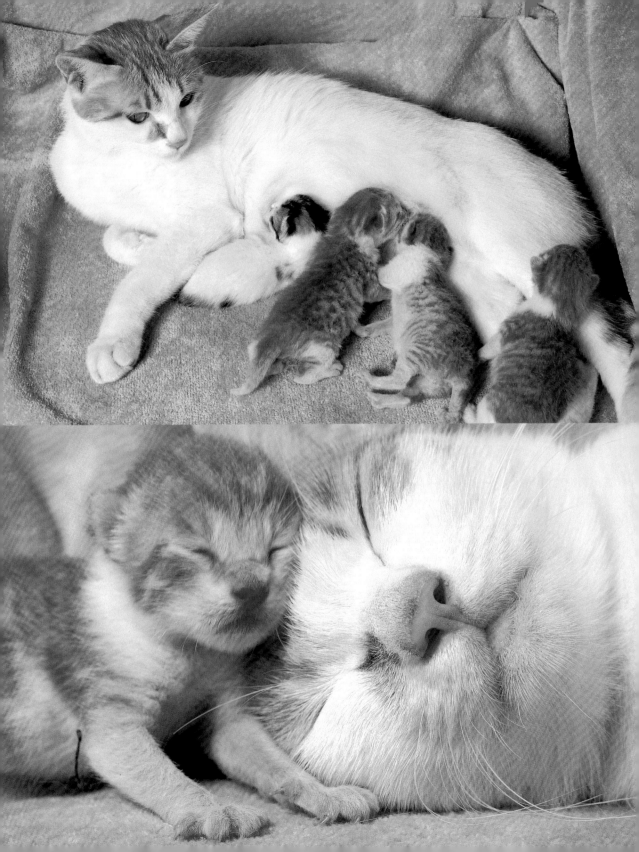

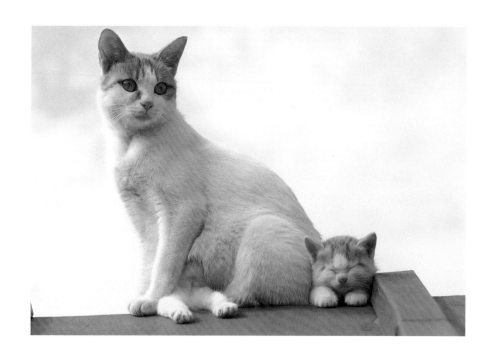

小海很疼小孩。

與其說溺愛，不如說是全心全意地照顧。

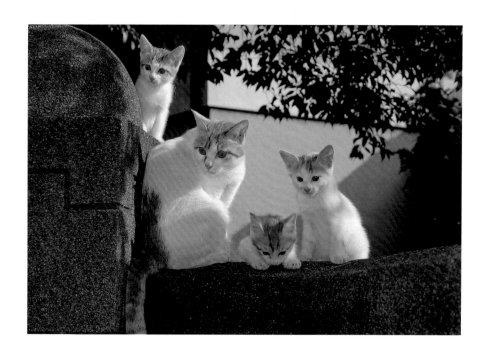

貓並不是被人飼養，

而是一邊確實地磨練自己、一邊和人類一起生活的動物。

貓是貓、人是人。

猜測對方在想什麼的同時，

彼此保持一定的距離，

這種人與貓的關係也滿不錯的。

這就是我們在小海成長的過程中，

學到的一課。

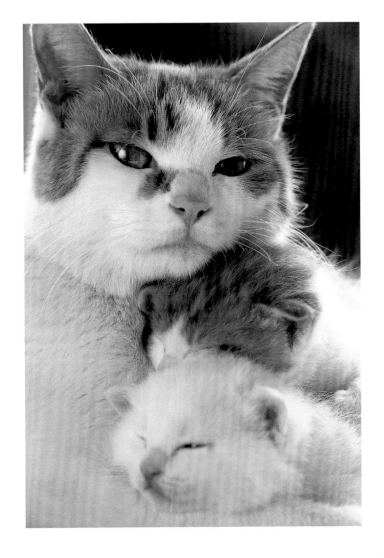

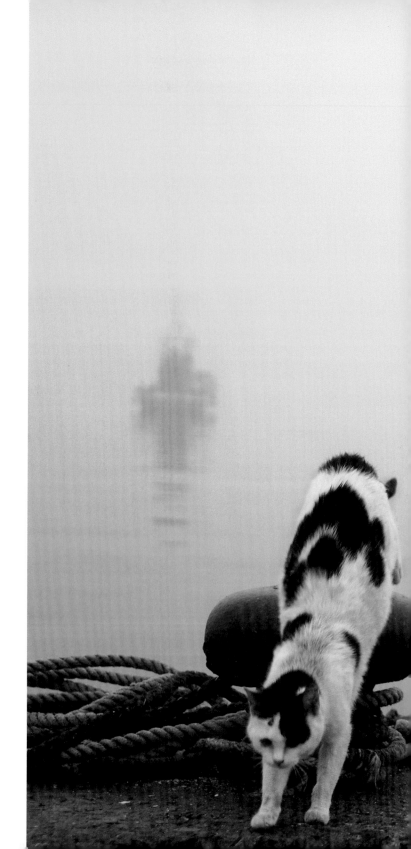

第四章

田代島的貓
-The Island Cats-

據說島上從以前就有很多貓，
但說到貓比居民還要多的島，
就屬隸屬宮城縣的田代島。
島上蓋了貓神社，
等於是認可了這些貓在島上生活。
在這個時代，
有時候貓也愈來愈難活得像隻貓。
所謂活得像隻貓，
是指像野生動物那樣，
靠與生俱來的本能過活、行走、
進食、交配和育幼這一類的事情。
田代島的貓都照著
貓社會的生活規範在過日子。
以牠們作為拍攝對象，
讓我看到了無限延伸的貓世界。

迎接多霧的早晨。

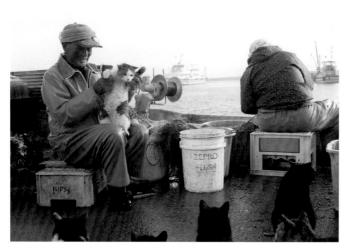

旁觀的大家，一副也想被抱起來的樣子。

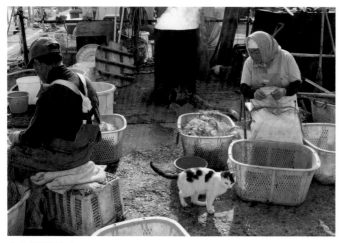

人與貓關係很好。

和一種叫暗色沙塘鱧的魚一起躺著。

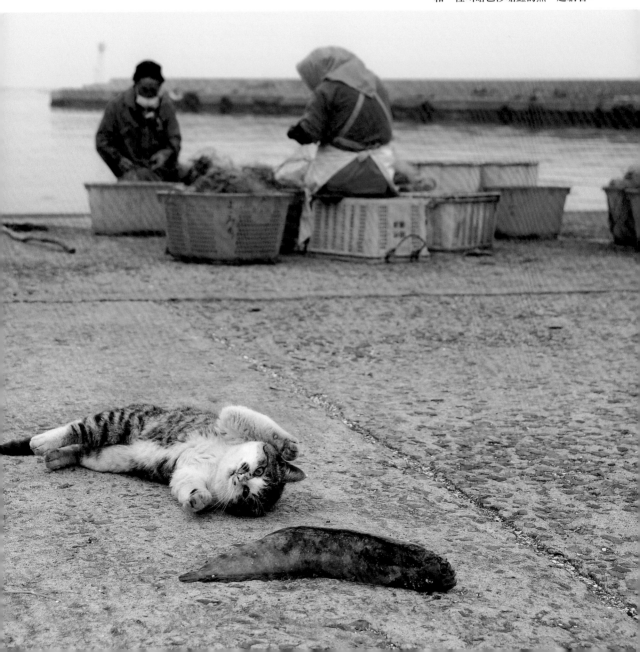

前腳受了傷，漁夫要牠休息一陣子。

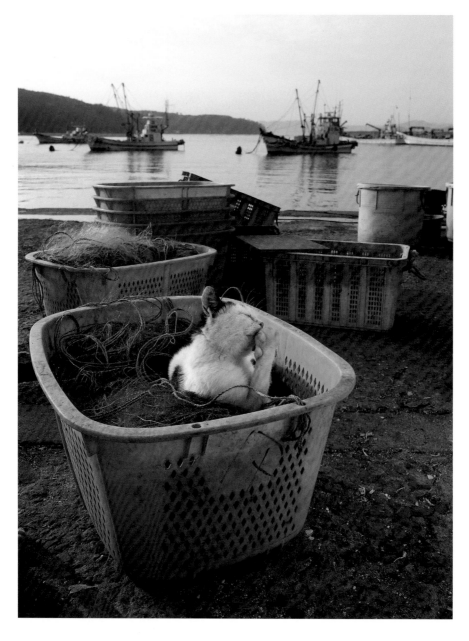

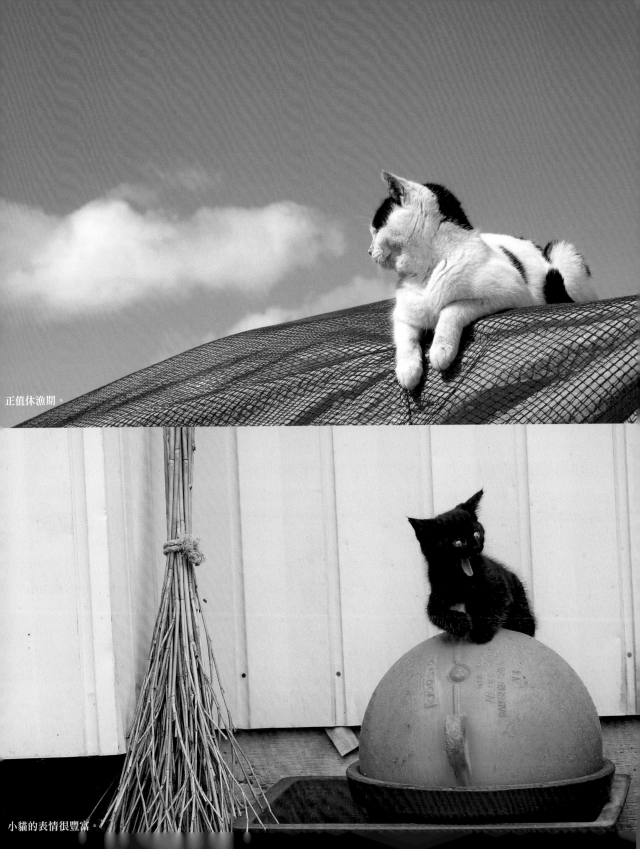

正值休漁期。

小貓的表情很豐富。

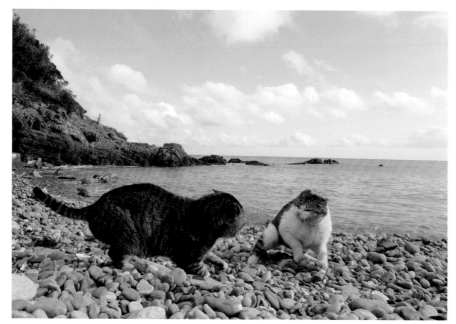

公貓在搶地盤。

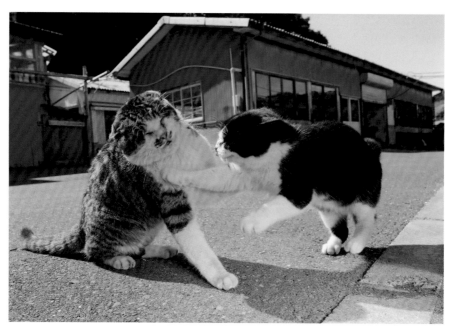

母貓給公貓一記貓拳。

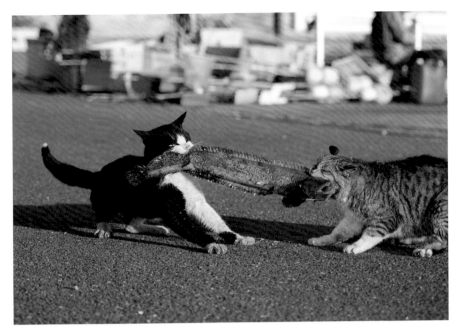

兩隻公貓使出全力在搶魚。

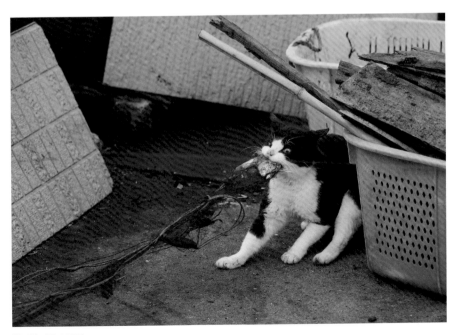

請別把網子弄破。

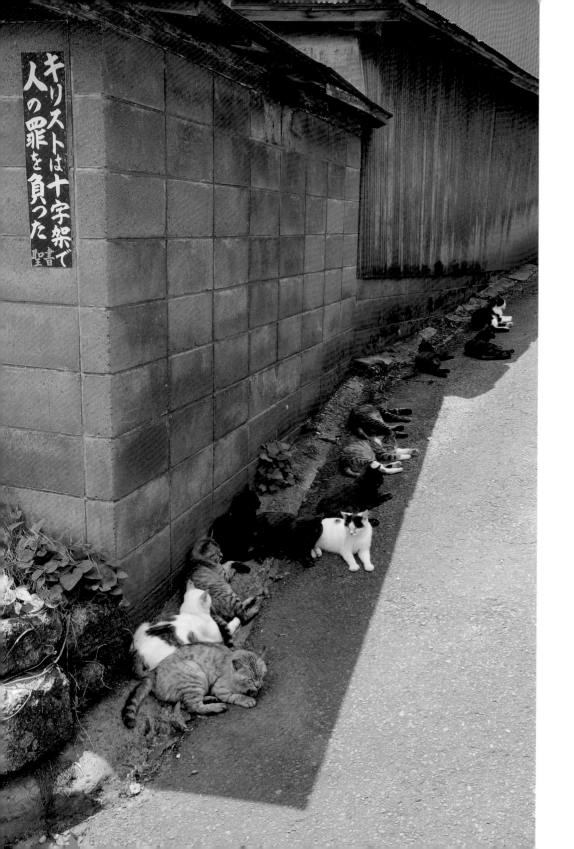

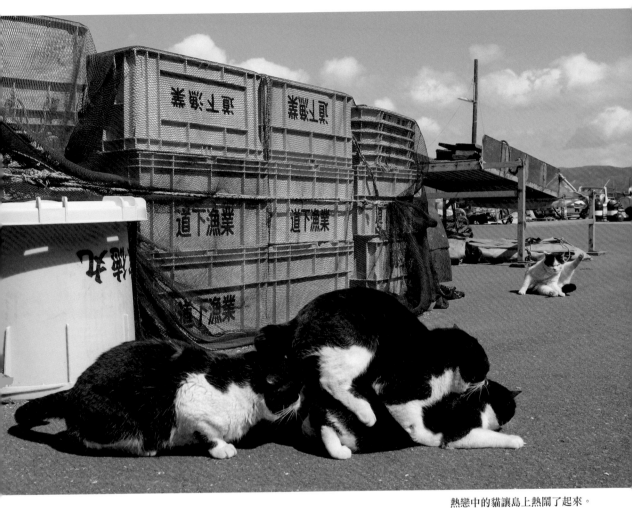

熱戀中的貓讓島上熱鬧了起來。

夏天的大熱天。

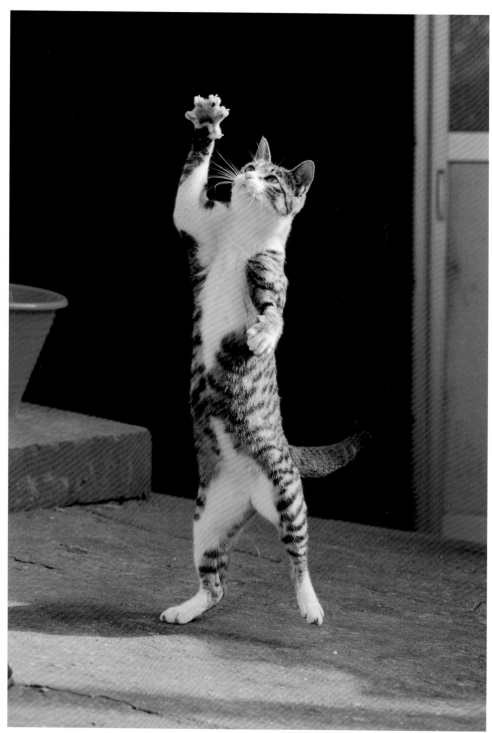

很擅長跳高。

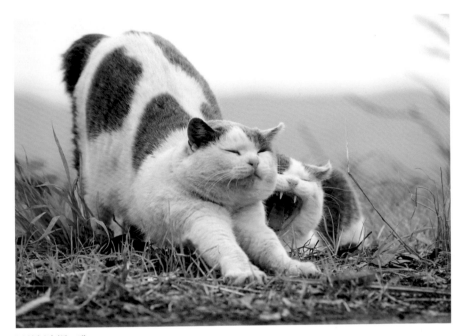

兄弟倆步調一致。

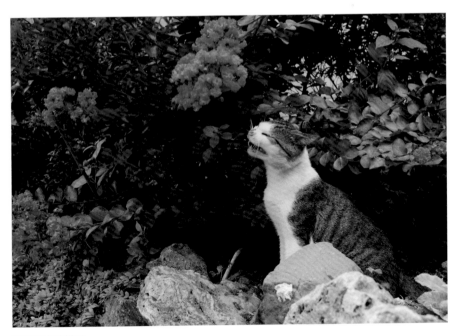

貓笑起來的樣子。

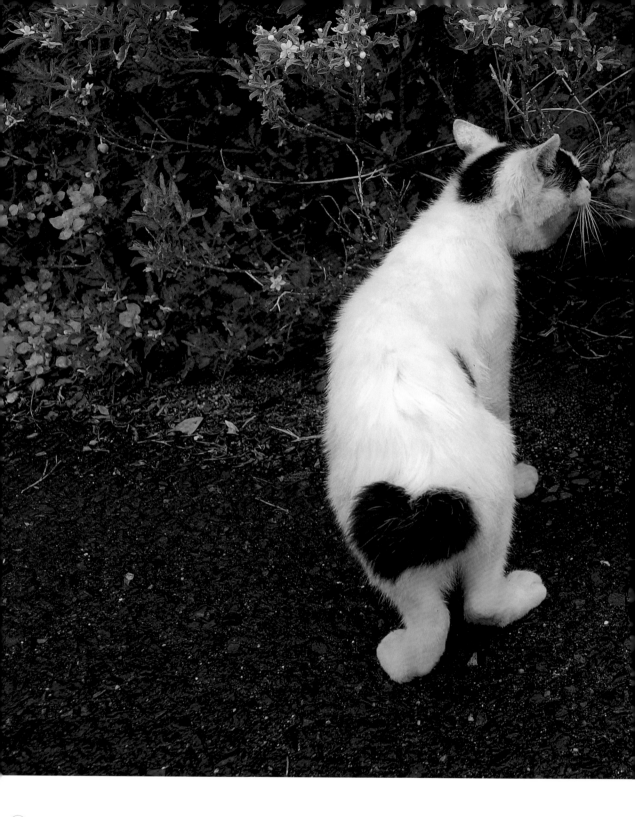

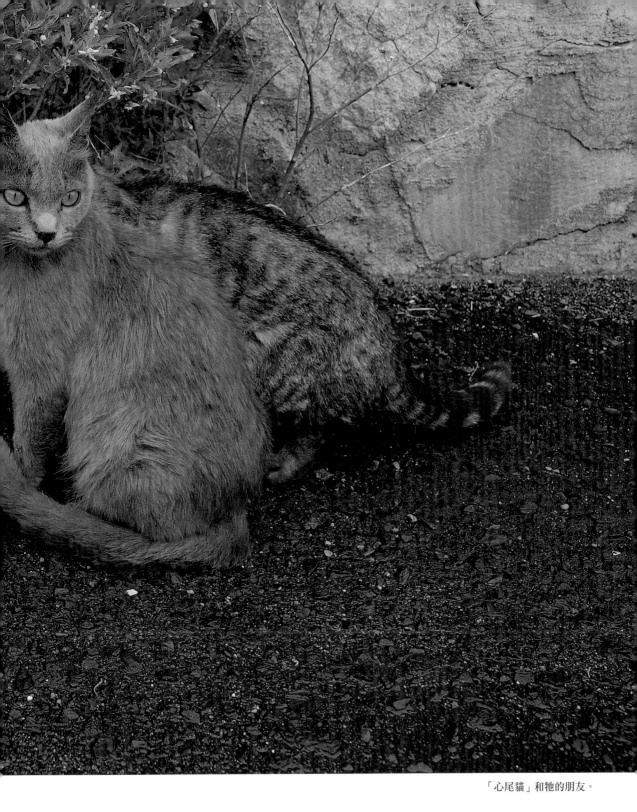

「心尾貓」和牠的朋友。

岩合光昭的
貓年表

1950年	誕生於虎年。
1963年	中學時代在會西曬的自家書架上， 找到一本歐洲攝影家耶拉（Ylla）拍攝的貓攝影集， 受到電流通過全身般的衝擊。
1967年	高中時代在朋友家第一次抱貓， 才發現世界上原來有這麼棒的動物，眼淚流個不停。
1970年	當時20歲，擔任以動物攝影師為業的父親的助手， 隨同前往加拉巴哥。 拍到貓與鬣蜥相會的鏡頭。 離開加拉巴哥之際，立志要當攝影師。
1976年	和小海命運般地相會。
1995年	以生活在世界各地的都市中的貓為主題，開始進行拍攝。 一共花了四年拍攝地中海六個國家的貓。
1998年	正式開始拍攝日本國內的貓。
2010年	花了大約十年造訪日本全國47個都道府縣，貓的拍攝之旅就此告一段落。

岩合光昭官網　Digital Iwago：www.digitaliwago.com

後記

雖然我的工作主要是拍攝大自然和在那裡棲息的野生動物，

我也會拍攝身邊的貓和狗。

接觸對象從近在咫尺的貓狗到野生動物，

讓我每天都會思索各種各樣的事情。

我拍攝貓的照片已經 40 年了。

就算和貓的交情延續了這麼多年，

總覺得離出師還很遙遠。

不過，我只有年資不會輸人。

或許是因為我拿起相機，

就是要拍到能明白貓的感受才會罷休。

直到連貓都說「差不多可以把他當作同伴了」以前，

我都要繼續修行。

「貓的照片真的很難拍」，

是我到目前為止的心情。

幸好有這些等著看我作品的人替我打氣，

我才能堅持下去。

我真的滿心感謝。

此外，

對於至今充當我的模特兒的貓和飼主，

還有沒打過招呼的飼主，

我想藉機表達深深的感激之情。

岩合光昭

貓 ねこ

作　　者：岩合光昭

翻　　譯：張東君

主　　編：黃正綱

責任編輯：蔡中凡

文字編輯：許舒涵、王湘俐

美術編輯：謝昕慈

行政編輯：秦郁涵

發 行 人：熊曉鴿

總 編 輯：李永適

印務經理：蔡佩欣

美術主任：吳思融

發行副理：吳坤霖

發行主任：吳雅馨

行銷企畫：鍾依娟

行政專員：賴思蘋

出 版 者：大石國際文化有限公司

地　　址：台北市內湖區堤頂大道二段181號3樓

電　　話：(02) 8797-1758

傳　　真：(02) 8797-1756

印　　刷：群鋒企業有限公司

2016年（民105）10月初版

定價：新臺幣350元/港幣117元

本書正體中文版由Mitsuaki Iwago

授權大石國際文化有限公司出版

版權所有，翻印必究

ISBN：978-986-93458-6-6(平裝)

＊本書如有破損、缺頁、裝訂錯誤，
　請寄回本公司更換

總代理：大和書報圖書股份有限公司

地　　址：新北市新莊區五工五路2號

電　　話：(02) 8990-2588

傳　　真：(02) 2299-7900

國家圖書館出版品預行編目（CIP）資料

貓

岩合光昭 作；張東君 譯

臺北市：大石國際文化，民105.10初版

128頁：18.2×22.5公分

譯自：ねこ

ISBN 978-986-93458-6-6(平裝)

1.攝影集 2.動物攝影 3.貓

957.4　　　　　　　　　　　　105017111